摄影

让生活更美好

实用生活照、博客、旅行、网店摄影全攻略

杨志东◎著

清华大学出版社

北京

内 容 简 介

"有摄影的生活更美好！"这是本书要与您分享的！

本书的目的是让人人都能享受到摄影的乐趣，感受到有了摄影，生活会更美好。本书第 1 章，简单介绍了摄影与美好生活的关系；从第 2 章开始，本书从拍摄生活照、博客照、旅游照以及网店小商品照片等几个方面进行图文并茂的阐述，让不懂摄影的人士能够感受到摄影的乐趣，同时让从事摄影的专业人士明白：原来摄影可以这样简单有趣。

图书在版编目(CIP)数据

摄影让生活更美好——实用生活照、博客、旅行、网店摄影全攻略/杨志东著.--北京：清华大学出版社，2012
ISBN 978-7-302-28953-1

Ⅰ．①摄…　Ⅱ．①杨…　Ⅲ．①摄影艺术　Ⅳ．①J4

中国版本图书馆CIP数据核字(2012)第111543号

责任编辑：魏　莹
封面设计：杨玉兰
责任校对：周剑云
责任印制：沈　露

出版发行：清华大学出版社
　　网　　　址：http://www.tup.com.cn, http://www.wqbook.com
　　地　　　址：北京清华大学学研大厦 A 座　　　　邮　　编：100084
　　社 总 机：010-62770175　　　　　　　　　　邮　　购：010-62786544
　　投稿与读者服务：010-62776969，c-service@tup.tsinghua.edu.cn
　　质 量 反 馈：010-62772015，zhiliang@tup.tsinghua.edu.cn
　　课 件 下 载：http://www.tup.com.cn，010-62791865
印 刷 者：北京嘉实印刷有限公司
装 订 者：三河市新茂装订有限公司
经　　销：全国新华书店
开　　本：203mm×260mm　　　印　张：11.5　　　字　数：184 千字
版　　次：2012 年 9 月第 1 版　　　　　　　印　次：2012 年 9 月第 1 次印刷
印　　数：1～3000
定　　价：49.00 元

产品编号：042508-01

关 于 本 书

"有摄影的生活更美好！"这是本书要与您分享的！

在本书中我将与您探讨怎样系统而富有创意地拍摄自己的生活，我会把我二十余年的专业摄影经验，配合图片解说，将高深神秘的摄影技巧、技法大众化，让您在阅读本书时恍然大悟：原来照片可以这样去拍！

本书面向所有人士，不管您是摄影的门外汉还是拍摄水平不高的初级用户。

本书的目的是让人人都能享受到摄影的乐趣，感受到有了摄影，生活就会更美好。本书的第1章，简单介绍了摄影与美好生活的关系；从第2章开始，从拍摄生活照、博客照、旅游照以及网店小商品照片等几个方面作图文并茂的详细阐述，目的是让不懂摄影的人士能够感受到摄影的乐趣，同时让从事摄影的专业人士明白：原来摄影可以这样简单有趣。

本书的重点是拍摄生活照，我将与您探讨怎样来拍摄记录大学阶段学生生活的生活照，以及毕业后的恋爱照、结婚照，还有如何为宝宝拍照，以及拍摄宝宝读幼儿园、小学、初中、高中等成长照，并根据不同阶段的摄影特点，对摄影技法、技巧以及拍摄思路等做详细阐述。同时，本书还将详细介绍怎样为长辈拍照、怎样拍摄全家福，以及如何拍摄生日照、聚会照等，并倡议读者养成终身摄影的习惯。至于博客一族的摄影，本书也将介绍博文写作以及博客图片处理等方面的秘笈。关于旅游摄影，本书将讲解春游等常见旅游题材的拍摄，以及旅游回来后的图片整理等。倘若您想自己开网店，自己拍摄网店产品，本书也为您介绍了饰品、食品等常见商品的拍摄技法，并对网络上传前的后期处理技法进行详细介绍。本书最后一章，是对摄影有兴趣的您发出邀请，希望您能爱上摄影艺术，共同探索如何才能在摄影艺术方面发挥自己的潜力。

本书以轻松的笔调，精美的配图，对能让生活更美好的摄影艺术的各方面进行讲解，避开深奥枯燥的理论，让您能在摄影中得到更多的乐趣。

说在前面

在决定写作本书之前，我还信心满满，以为凭借自己二十余年的摄影经验和十数年积累的摄影图片库，写作之事手到擒来。但事实却并非如此，说实话，比起我之前的两本书（《花言虫语——微距生态摄影攻略》、《美景瞬间——数码风光摄影实拍技法》），本书的写作难度要大多了。

难度之大主要表现在图片方面。风光和生态微距是我摄影的强项，图库中这方面的图片也非常多，可选择的余地也非常大，加上数十年的实践，对这两大题材颇有心得，因而写作起来得心应手，效果也不错。

本书就不同了，虽然这么些年来图片也拍了不少，但与生活息息相关的生活照方面却拿不出多少有意味的图片来。我见过市场上的类似图书，它们的用图并不考究，按说我也可以马虎一点，但我的性格不让我妥协。为了本书的质量，我只能做出决定：能重拍的图片一律重拍！

可是很多图片是来不及重拍的，比如记录孩子成长的历史图片等，您总不能等我再寻找一个婴儿，跟踪拍摄十数年吧？

因为这遗憾，我反倒觉得这本书应该尽快写出来，以便让更多的读者吸取我的经验和教训，真实全面地记录自己的家庭生活，真正享受到摄影的乐趣，享受到有摄影的、更美好的生活！

本书中，我将重点与您分享我在生活照拍摄上的心得，同您聊一聊我的经验与遗憾。我将采用图文并茂的方式，细心为您讲解每一幅图片的拍摄思路、灵感、拍摄方法与技巧，相信对您一定会有帮助的。

我总觉得，摄影艺术家应该创作摄影作品。但对于我们普通人来说，拍好生活照，让生活更加丰富多彩才是我们购买相机的目的。

虽然在书中我打算从步入大学的您开始说起，但本书的读者是没有年龄限制的。我只是设定这样一个故事情节：将相机交给读大学的您，这时候您开始学习摄影，同时记录自己的校园生活；然后，您毕业参加工作了，用手中的相机记录您的工作和生活并见证您的爱情；之后，您结婚组成家庭，再后来您有了孩子，这时候，您的相机便开始对准孩子，孩子读幼儿园、小学、初中、高中，您的相机将一直关注他的成长；孩子读大学了，您会给孩子买一台相机，让他记录自己的生活，当然您也许会连同本书或者从本书上学到的摄影理念一起移交。

倘若您见到本书时还没有读大学，您应该成为本书的读者，早点体验摄影与生活的乐趣；如果您早就不是读大学的年龄，那您更应该成为本书的读者，"亡羊补牢，为时未晚"也！

除了生活照的拍摄，本书还详细阐述了网店商品拍摄、博客摄影、旅游生活照等实用摄影技巧技法等，学习它们，掌握它们，一定会让您体验到"摄影让生活更美好"的真谛。

那么，请翻开本书，一起进入有摄影的美好生活吧！

目录

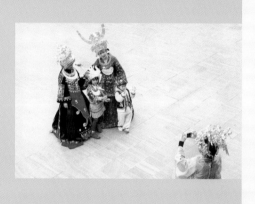

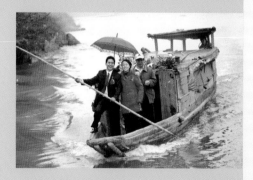

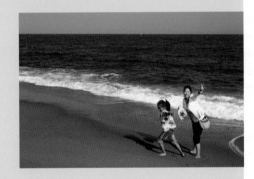

CHAPTER 1

摄影让生活更美好

因为有了摄影，我们才得以保存照片。翻动那些照片，许多久远且淡忘的记忆会因此而鲜活起来。

我坚信，当您爱上摄影的时候，您也一定能体验到摄影的美好，您一定会和我一样享受到摄影的乐趣。

1.1 摄影让生活更美好

还记得您小时候的可爱模样吗？还记得您儿时喂养的宠物吗？还记得您少年时难忘的郊游吗？记忆模糊了？那就翻开相册看看儿时的照片吧！

因为有了摄影，我们才得以保存那些美好的瞬间，翻动照片，许多久远且淡忘的记忆会因此而鲜活起来；因为有了摄影，生活中正在发生的有趣或者有意义的事情，我们才得以记录；因为数码技术的高速发展，人们生活水平的不断提高，我们才得以跟摄影结缘。

拍照片吧！读书，工作，约会，旅游……拍吧！生活中多少值得回味的事，都应该记录下来，拿起相机拍吧！

在传统胶片时代，因为影像技术的原因，摄影有其高高在上的理由。可是到了数码技术高度发展，数码相机飞入寻常百姓家，甚至连手机都普及拍照功能的今天，人人都能享受到摄影的乐趣！

所有人都在享受着摄影。想想看，从出生的第一张照片，到学生证、身份证、护照，再到旅游时到此一游的图片，摄影其实已经跟我们的生活不可分割。

摄影能让生活更美好！

很幸运自己能在学生时代就接触到摄影，并把它作为一生的爱好。在二十多年的摄影生涯中，我真真切切地感受到摄影让我的生活更美好。

真的，摄影让我的生活更美好。因为摄影，我获得友谊；因为摄影，我锻炼出坚强的意志；因为摄影，我学到许多课本上学不到的知识；因为摄影，

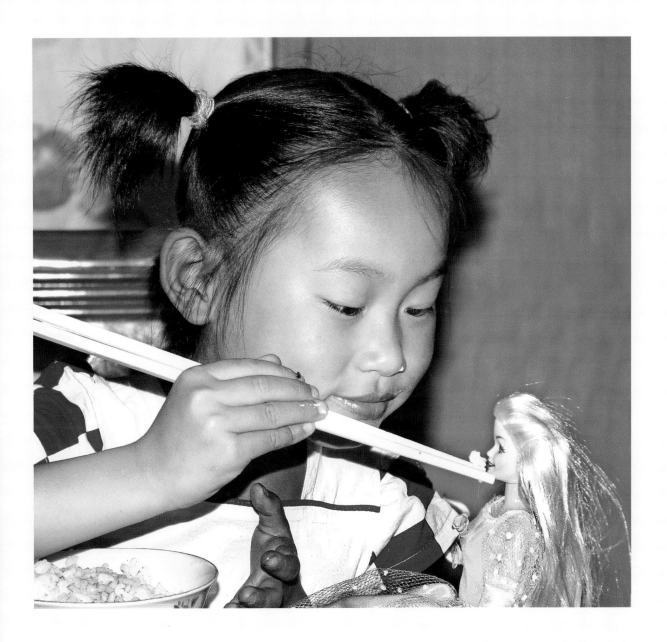

　背　　景　女儿六岁前后最喜欢玩她的芭比娃娃，常常给娃娃梳头换装，这不，连吃饭都要和她的娃娃分享。

　技　　法　屋子里光线通常比较暗，这时候直接拍摄会出现图片模糊现象，我打开闪光灯（机顶闪光灯或者外置闪光灯），半按快门对好焦距后，便耐心等待按下快门的最佳时机。

　建　　议　孩子小的时候常常会做出让人忍俊不禁的动作来，这时候您一定要放下手中的活，赶快拿起相机把这些拍摄下来。您可以鼓励孩子继续玩耍，但一定不要干预摆拍，要保持孩子的天真童趣。

　数　　据　Canon EOS 300D DIGITAL，光圈F/5.6，速度1/60秒，ISO400，EF18-55mm镜头55mm端，机顶闪光。

我见证社会变迁；因为摄影，我获得许多荣誉；还因为摄影，我收获爱情……

我坚信，当您爱上摄影的时候，您也一定能体验到摄影的美好，您一定会和我一样享受到摄影的乐趣。想想看，一张旅游照片是不是让您回忆起旅途的快乐？一幅壮美的西部风光作品是不是能让您振奋？一张烟雨蒙蒙的江南水乡图片是不是让您温暖？一张十数年前拍摄的合影是不是让您心情柔软？……种种乐趣、种种温馨，除了摄影，还有什么能这样直接？

享受摄影，享受美好生活。

数　据　贵州雷山，准备参加游行的两位小姑娘。

技　法　为了获得紧凑的画面，我换上180mm长焦镜头，在远处观察这群准备参加游行的娃娃。

建　议　在一些大型活动中，除了拍摄大场面图片外，您还要多关注那些有趣的细节。拍摄细节能锻炼您的抓拍能力。

数　据　Canon EOS-1D Mark Ⅲ，光圈F/6.3，速度1/400秒，ISO250，EF180mm微距镜头。

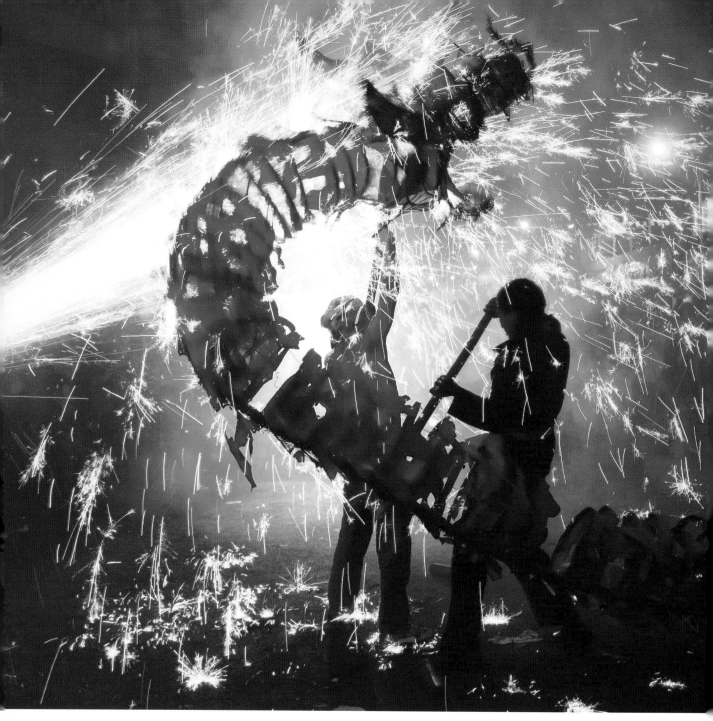

背　　景　每年正月十五前后，黔东南台江县都要举行舞龙嘘花活动，场面狂热刺激，是能拍出佳作的好地方。拍摄之前，我上网查看了很多相关图片，研究拍摄技法，做足了拍摄前的各项准备工作。

技　　法　晚上的光线很暗，但我不想用闪光灯拍摄那种丧失现场气氛的图片，便采用提高感光度来弥补光线的不足。用 1/20 秒左右的快门速度让火焰的轨迹更长一些。

建　　议　能否成功拍摄这类作品要看您对现场气氛把握得怎么样。一般来说，靠得越近效果会越好，因此，您需要跑在观众前面，处在嘘花者喷射烟花的危险之中。建议您不要穿最昂贵的衣服，免得烧成筛子后会心痛；另外，用帽子围脖等保护好眼睛、头发和脖子也是必要的。

数　　据　Canon EOS-1D Mark Ⅲ，光圈 F/5.6，速度 1/20 秒，ISO640，EF24-105mm 镜头 24mm 端。

1.2　摄影容易吗

　　"摄影容易吗？"我也常常这样问自己。大多数时候，我会回答摄影很难。真的很难，不论是拍摄蝴蝶羽化时几天几夜的不眠，还是冰雪寒风中露宿海拔2400多米梵净山顶等考验人体极限的举动，都不是想象中那么容易的。

　　那些苦是摄影师们自己讨来吃的。当然，如果您准备成为摄影师，那一定要做好吃苦的思想准备。倘若从我们自己生活需要的角度来说，摄影其实很简单。您只需准备一台照相机，然后学一点简单的用光构图技法，学一点后期美化图片的技巧，再根据本书教给您的拍摄理念，将相机对准生活中感兴趣的东西，按动快门即可。在拍摄中，您如果能把自己的思考融入到图片中，用摄影的方式来思考，恭喜您，您距离成为摄影师已经不远了。

　　在当今数码时代，已经不需要那么多复杂的摄影技术。传统胶片时代花费数年才能掌握的曝光、聚焦等技术，如今高度智能化的摄影器材轻而易举地就实现了，甚至有些厂家将复杂多样的摄影技法集成在相机里，您只要轻轻设置一下，就可以得到远远超出您想象的拍摄效果。

　　摄影很容易，您试试就知道了！

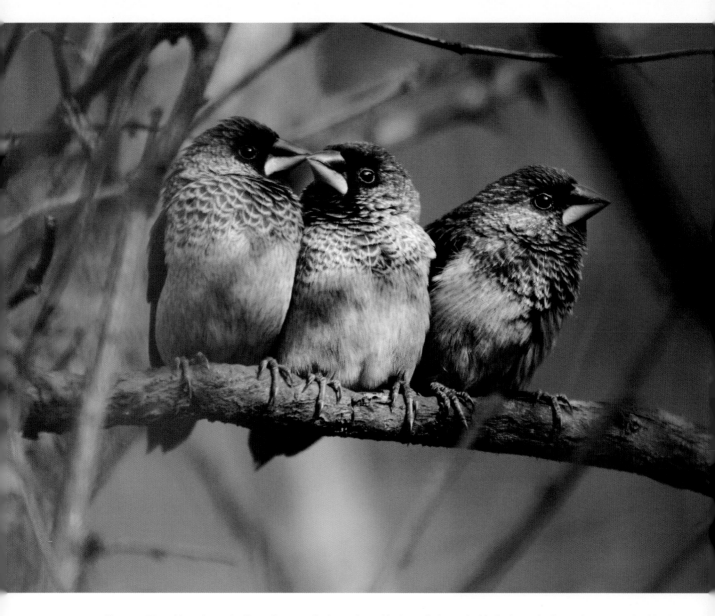

背　　景　拍了好几年的野鸟，最终发现自己拍的那些都只能算作鸟儿肖像图片。一直想拍到有情感交流的鸟儿图片，却一直不能如意，直到那个冬天的傍晚碰到这群在树枝中歇息的文鸟。

技　　法　文鸟个头很小，需要靠近并用长焦距镜头拍摄，长焦镜头很容易虚化挡在镜头前的树枝，把鸟突出出来。将焦距对准鸟的眼睛，注意端稳机器，等待按动快门的时机。

建　　议　拍摄野鸟最大的难题是接近它们，除了使用长焦望远镜头之外，您还要有足够的耐心。此外，在开阔地带很难接近的鸟儿，利用障碍物却能比较容易接近——这幅图片便是靠得很近，从密密麻麻的树枝缝隙里拍摄的。

数　　据　Canon EOS 7D, 光圈 F/5.6, 速度 1/640 秒, ISO640, EF100—400mm 镜头 400mm 端。

1.3 买什么样的照相器材

买什么样的摄影器材是每个摄影者要经过的第一道难题。面对五花八门的品牌，品种数以百计的相机，您也许会很纠结：究竟该买哪一款？

要知道哪一款机器适合自己，您就需要对当今摄影器材市场做一个全面了解。

1.3.1 能照相的手机

手机能拍照，这在十多年以前是很难想象的。当今手机的功能五花八门，其中拍照功能几乎是每款手机的标准配置。科技的进步让我们受益，我们当然要积极享受。

您需要注意的是，手机拍照目前还不是很成熟，除了少数高端手机所拍摄的图片有使用价值之外，绝大多数手机的照相功能只是用来娱乐的。

目前，手机图片的成像质量是远远不能跟相机相比的，哪怕就是跟家用数码卡片相机也无法相比。这是因为手机上用来成像的 CCD 面积太小，手机内置的摄影成像镜头也极为粗糙。也就是说，手机拍照功能的娱乐性质要高于实用性，至少在相当长的时间内都会如此。

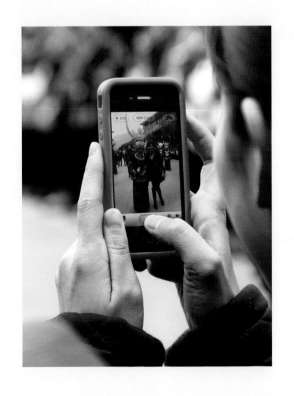

背　　景　　虽然这幅用手机拍照的图片是专门为本书拍摄的，但这本身就是一种拍摄思路：当我们觉得身边无事可拍的时候，不妨关注一下这些细节。

技　　法　　为了突出手机拍摄时的状况，我靠近被摄者，将镜头旋转至105mm端，用竖构图直接摄取正在取景的手机屏幕和摄影者的一双手。6.3的光圈让我获得足够景深，同时又将背景虚化得恰到好处。

建　　议　　拍摄这类图片，您一定要注意构图饱满，同时要注意细节的呼应，如从拍摄者正要按动快门的手指动作中表达出一种认真专注的情绪等。

数　　据　　Canon EOS 7D，光圈 F/6.3，速度 1/250 秒，ISO640，EF24–105mm 镜头 105mm 端。

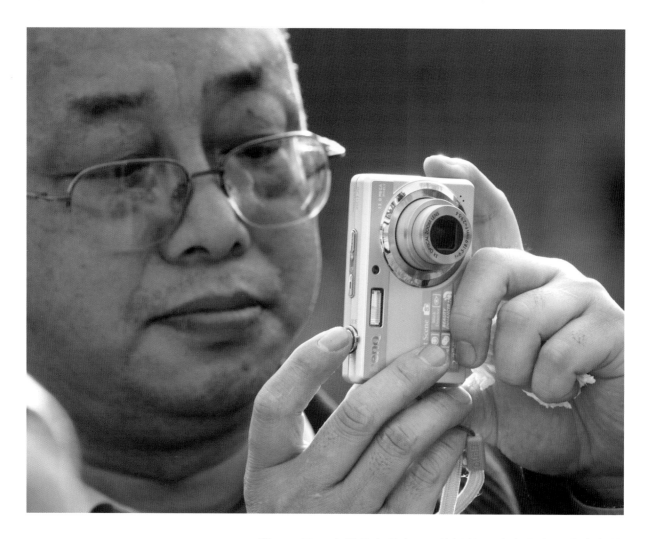

　　背　　景　这幅用家用小 DC 拍摄的图片也是专门为本书拍摄的。在一段时间内我专门拍摄了很多此类图片，当我把这些图片摆在一起欣赏时，发现它们可以表达出很多内涵，于是我对自己说以后要用相机多多锁定这些场景。

　　技　　法　此类图片的拍摄技法并不复杂，靠近拍摄对象，用镜头中、长焦端取景，为了保证浅景深光圈不宜太小。

　　建　　议　有意识地选择不同年龄段的拍摄者为拍摄对象，组合起来便可以反映各层次人们的生活习性和生活态度等。

　　数　　据　Canon EOS 7D，光圈 F/6.3，速度 1/250 秒，ISO640，EF24—105mm 镜头 105mm 端。

1.3.2　家用小 DC

家用数码相机面向的是普通家庭，即所谓非专业摄影师人群，其特点是轻便、小巧、功能丰富以及款式新颖。这类相机的造型大多如同您手中的银行卡片，故而俗称"卡片机"。

家用数码相机的产品极为丰富，常见的品牌有佳能、尼康、索尼、富士、三星、爱国者等。随着技术的发展，目前相机成像质量完全能满足家庭需要。

优点

1. 机身轻薄，易于携带。

2. 品种繁多，款式新颖时尚。

3. 功能强大，易于使用，机身往往集成有各种复杂有趣的摄影技法。

缺点

1. 不能换镜头。

2. 画质比手机拍照好，但比数码单反相机差。

适用人群

适用于儿童、学生、女士以及普通家庭拍摄生活照，也有专业摄影师用做随身携带的备机。

目前有一种介于家用数码相机跟数码单反相机之间的机型，即微单或单电相机，它保持家用数码相机轻便易携带的优点，又同单反相机一样可以更换不同焦距的镜头，同时还具有比 DC 更好的画质。

单反、微单、单电相机的对比

单反　即"单镜头反光式照相机"的简称。采用光学取景器，有一个可以升起／放下的反光板。代表机型有佳能 EOS 60D 等。

优点　画质优良，取景舒适，可以所见即所得。

缺点　体积偏大。

单电　体积比单反相机小巧，有一个固定的半透明反光板，采用电子取景器取景。"单电"，来源于 MILC(Mirrorless Interchangeable-Lens Camera) 或者是 ILC(Interchangeable-Lens Camera) 全称为"单镜头电子取景器"，这是相对于"单反"的叫法。代表机型有索尼 SLT-A55 等。

优点　画质较好，比单反轻便，易于携带。连拍速度快，摄像时可以自动对焦。

缺点　比单反更耗电，目前镜头群不够丰富。

微单　意思是既"微型小巧"，又具有"单反画质"。没有反光板，外形更类似传统小 DC，但可以换镜头。其实"微单"也是"单电"的一种，代表机型有索尼 NEX-5c 等。

优点　体积小、重量轻，携带更方便。

缺点　对焦慢；小机身容纳较大的长焦镜头时显得头重脚轻。

总之，不管是"微单"还是"单电"，指的都是采用了较大的传感器，使用电子取景，可以更换镜头，试图在小巧便携的机身上实现接近单反画质的一类相机。

1.3.3　常见 135 型数码单反相机

对于专业摄影师或者对成像要求较高的摄影爱好者来说，家用数码 DC 还不能满足他们的需求。如果您也想加入他们的队伍，那您就应该考虑购买 135 型数码单反相机。

135 相机即 35mm 相机，它名称的由来是根据传统对角线长度为 35mm 的底片得来的。单反是指单镜头反光式相机，即 SLR(Single Lens Reflex)，这是当今最流行的取景系统，大多数 135 照相机都采用这种取景器。

在这种系统中，反光镜和棱镜的独到设计，使得摄影者可以从取景器中直接观察到即将通过镜头成像的影像。取景时，进入相机的大部分光线被反光镜向上反射到五棱镜（取景器）；拍摄时，反光镜迅速向上翻起让开光路，同时快门打开，于是光线到达胶片（CCD 等），完成拍摄。

优点

1. 图像传感器大，成像质量高。
2. 有丰富的镜头群，适用于各种拍摄题材。
3. 具有迅捷的响应速度以及卓越的手控能力。
4. 具有丰富的附件群，有很强的扩展性。

缺点

1. 价格昂贵。
2. 体积大，分量重，携带不方便。
3. 对使用者的技术要求高。

适用人群　专业摄影师、杂志、报社等媒体记者、部分商业摄影师、摄影爱好者等。

1.3.4　中画幅与大画幅相机

一些对影像品质要求极苛刻的行业如高端商业摄影及风光摄影等，135 相机的成像品质往往满足不了他们的要求，于是他们把目光投向了更为高端的中画幅或者大画幅相机。

中画幅相机　指使用 120 或者 220 胶卷画幅（成像尺寸为 6x4.5cm，6x6cm，6x7cm，6x9cm 等）的相机，目前有规格为 6x4.5cm 的数码中画幅相机。生产厂家有哈苏、宾得、富士等。

中画幅相机的胶片面积要比 135 相机大得多，因而经得起放大，画面效果比 135 相机更细腻，层次和细节表现得更丰富。

大多数中画幅单反相机可以更换后背（包括数码后背），与 135 单反相机一样，拥有丰富的可交换镜头及附件。因而，中画幅相机也是目前较为普及的机种，广泛应用于风光以及商业摄影（如人像、广告等）领域。

大画幅相机　通常把采用 4x5 英寸（即 97x120mm）或以上画幅胶片的相机，统称为大画幅相机。大画幅相机所用的胶片是页片形式的（也称散页），主流的页片尺寸有：4x5 英寸、8x10 英寸等。大画幅相机品牌有仙娜（SINAR）、林哈夫（LINHOF）、骑士（Horseman）等。目前大画幅相机还没有数码产品。

大画幅相机结构非常简单，但操作颇为复杂，尤其是相机的俯摆、偏移及曝光技巧更是不易掌握。

大画幅摄影是目前世界上追求高品质画面的专业摄影师的象征，是广告专业摄影和风光摄影常用的设备。它的技术难度大，拍摄成功率低，对摄影师的综合素质要求非常高。如果您追求极高品质的摄影作品，大画幅相机是您的首选。

优点

胶片或图像传感器大，成像质量非常高。

缺点

1．价格极为昂贵。

2．体积大而笨重，携带很不方便。

3．相对 135 相机来说，使用不太方便，对摄影者的技术要求比较高。

适用人群

对成像要求极高的风光摄影师、商业摄影师以及高端摄影爱好者等。

　　背　　景　对图片品质要求比较高的摄影师，在拍摄时往往会架上三脚架用中画幅（如上图的玛米亚 RB67）相机和 120 型反转片来拍。当然您现在也可以把数码后背安装在这类机身上。

　　技　　法　拍摄这样的工作照，您把相机设置在自动档即可。考虑到现场环境比较暗，我减少了约一档曝光量。

　　建　　议　对于我们这些普通摄影爱好者，家用数码 DC 或者 35mm 数码单反已经完全能胜任。特别是随着影像技术的发展，高端全画幅 35mm 相机的成像已经不输于传统的中画幅画质了。

　　数　　据　Canon EOS 20D，光圈 F/6.3，速度 1/80 秒，ISO200，EF17—40mm 镜头 17mm 端，曝光补偿 -1。

1.3.5　摄影镜头

这里介绍的摄影镜头主要是 135 相机镜头。一般来说，照相手机和家用数码相机等的镜头是固定在相机（或手机）上的，您选择哪款机型只能使用那个焦段，当然您也可以选择一些附件来扩展焦段范围。

135 相机镜头从焦距上分有定焦镜头（即固定焦距镜头）和变焦镜头。一般来说定焦镜头成像质量比变焦镜头稍好一些，但变焦镜头使用上更方便一些。

从焦段上看分为鱼眼镜头、超广角镜头、广角镜头、中焦镜头、长焦镜头、超长焦镜头（望远镜头）等，此外还有特殊用途的微距镜头、移轴镜头等。

鱼眼镜头　以全画幅数码单反相机为例，鱼眼镜头是一种焦距约在 6-14mm 之间的短焦距超广角摄影镜头，"鱼眼镜头"是它的俗称。为使镜头达到最大的摄影视角，这种摄影镜头的前镜片直径大且呈抛物状向镜头前部凸出，与鱼的眼睛颇为相似，"鱼眼镜头"因此得名。

超广角镜头　视角范围在 80°-110° 左右特别广的镜头称为超广角镜头。在 35mm 相机上，多指焦距约在 15-20mm 的镜头。

超广角镜头有着宽广的视野，又不像鱼眼镜头有强烈的畸变，是很好地消除了畸变的镜头。

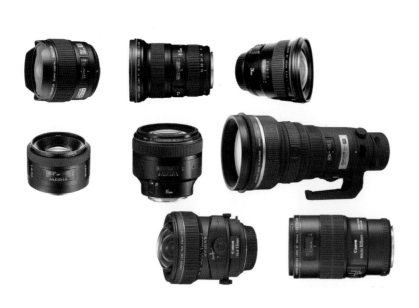

1	2	3
4	5	6
	7	8

1. 鱼眼镜头
2. 超广角镜头
3. 广角镜头
4. 标准镜头
5. 中焦镜头
6. 长焦镜头
7. 移轴镜头
8. 微距镜头

广角镜头 它相当于全画幅数码单反相机的 24—40mm 左右的镜头，属于广角镜头范畴。广角最大的特点就是可以拍摄广阔的范围，具有将距离感夸张化的特点。

标准镜头 焦距长度和所摄画幅的对角线长度大致相等的摄影镜头。其视角一般为 45°—50°。标准镜头所表现景物的透视与目视比较接近。35mm 相机上 45—55mm 焦距范围内的镜头都是标准镜头，人们约定俗成将 50mm 镜头称为标准镜头。

中焦镜头 人们将 35mm 相机镜头上大约 60—100mm 焦距划分为中等焦距镜头，约定俗成将 80mm 左右镜头称为人像镜头。

长焦镜头 长焦距镜头是指比标准镜头的焦距长的摄影镜头。以 135 相机为例，其镜头焦距大约包含从 100—300mm 焦段的摄影镜头。

超长焦镜头（望远镜头） 300mm 以上的镜头称为超长焦距镜头，也叫望远镜头。它跟长焦距镜头的特点一致，但更难使用。

微距镜头 微距镜头是一种特殊镜头，它可以在很近范围内对被摄体进行聚焦，而且可以在胶片或 CCD 上得到大小与被摄体自身真实尺寸差不多相等的影像，也就是我们所说的 1:1 复制比率。也有大于 1:1 比例的，如佳能 MP—E 65mm f/2.8 1—5x 微距镜头，不用任何附件，最高可以得到约五倍的放大倍率。

我们一般使用的微距镜头是指复制比率大约为 1:1 的镜头，各个生产厂家基本上都有 50mm、100mm、180mm 等几个焦段的定焦微距镜头，可以适用于各种需要。而一般变焦镜头上的微距性能远远不能同真正微距镜头相比。

移轴镜头 移轴镜头可以用来校正透视问题。当你用广角镜头在较近距离拍摄建筑物时，就会出现楼顶聚到一起、楼房要倒下来的透视变形。如果换上移轴镜头，就可以校正这种透视变形。移轴镜头一般也有广角、中焦等几种焦距。

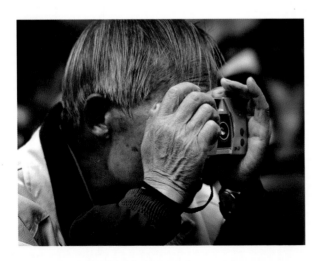

背　　景　在一些大型集会中，往往有很多值得拍摄的瞬间，只要您留心，就不会空手而归。

技　　法　老人全神贯注在拍摄。我需要背景虚化，而老人的手和相机清晰，用长焦镜头配合大光圈能达到理想效果。

建　　议　集会时除了拍摄较大场景图片外，您还应该注意观察，寻找一些感人或者有趣的细节。您需要走近一些或者使用长焦镜头来裁剪画面，把影响画面表达的部分排除在画面之外。

数　　据　Canon EOS 300D DIGITAL，光圈 F/5，速度 1/500 秒，ISO100，105mm 镜头。

1.3.6　其他照相附件

有了照相机，我们便可以开始拍摄照片。一段时间后，您会感觉到相机并不适合在所有场合拍摄，比如晚上，您的相机大多会无能为力，这时候您需要一盏大功率的闪光灯。

闪光灯便是照相机的附件。此外，保护镜头前镜片的 UV 镜、防止按动快门时震动相机的快门线、稳定相机的三脚架等都是摄影时非常重要的附件。

UV 镜　在购买相机镜头的同时，建议您配上相应的 UV 镜，这样出现意外（比如撞击或者摔落）时，UV 镜能最大限度地保护您镜头前镜片的安全。

三脚架　当您进行自拍或者拍摄商业产品时，三脚架是必不可少的。建议购买稳定、轻便、易携带的产品。

快门线　是按快门时防止相机震动的附件，通常配合三脚架使用。虽然启动相机反光板预升和自拍装置能临时替代快门线，但很多情况下还是使用快门线更方便。

存储卡和锂电池　相机拍摄的张数同您的存储卡大小有关系。现代相机动辄千万像素，有的甚至数千万像素，因而您需要购买容量大的存储卡。按目前的情况，至少也要 8GB 或者更大为宜，这样您出门旅游就不用担心容量不够拍了。

至于相机电池，您可以多准备几块，比如长时间在外拍摄没电时，是无法找到您需要的电池的。原厂的太贵？没问题，就买国内电池厂家（如品胜）生产的，便宜而且质量不输原厂的。

偏光镜及中性灰渐变滤光镜　您如果特别喜爱拍摄风光图片，建议您添置偏光镜和中性灰渐变滤光镜。偏光镜是用来过滤自然界中偏振光的，可以消除玻璃、水面等反光，可以让蓝天更蓝，物体色彩更饱和。而中性灰渐变滤光镜是用来中和天空跟地面反差的，能够使天空和地面都同时达到层次丰富、细节突出的效果。

关于相机方面我们就介绍到这里。其实买什么相机并不重要，重要的是您要拥有一台相机，哪怕是能拍照的手机也行。不要担心相机的成像质量，在数码科技高度发展的今天，除了手机的成像暂时欠缺一点外，几乎所有的相机在成像方面都能满足绝大多数用户的要求。

当然，如果您对摄影有更高的要求，需要购买专业的摄影器材，这也没有问题，大多数相机生产厂家都为您准备了他们的顶尖产品，您可以咨询周围的摄影朋友，然后按照自己喜欢的风格去挑选就行了。

CHAPTER2

拍些生活照吧

不要以为生活照不重要，如果在拍摄生活照的时候很随意，这样你会错过许多精彩和值得回忆的瞬间。

本章节设定了这样一个情节：先将相机交给读大学的您，这时候您开始学习摄影，同时记录自己的校园生活；然后，您毕业参加工作，用手中的相机记录您的工作、生活以及见证您的爱情；之后，您结婚组成家庭，再后来您有了孩子，这时候，您的相机便开始对准孩子；孩子读幼儿园、小学、初中、高中，您的相机将一直关注他（她）的成长；孩子长大了，您会给孩子买一台相机，让他开始记录他（她）的生活，于是新的摄影传递开始……

这只是本书的一种叙事手法而已，如果您误会成这书只适合大学生阅读，那您就误解了。

2.1　记录大学校园生活

结束紧张的高中学习，您考入大学。大学时代有很多值得您终身回忆的事情，千万不要错过。拥有自己的第一台相机吧，不需要很昂贵的那种，这时候您应该学习摄影，用影像把您的大学生活记录下来。

2.1.1　摄影与大学时代

人应该从什么时候开始学习摄影呢？这个问题实在不好回答。摄影这事早学有早的好处，晚学有晚的乐趣，不能一概而论，根据您的条件，什么时候开始都不会晚。但在本书里，我建议您从大学时代开始。

我的建议基于以下理由。

假如您还在读小学或者初中，那正是打基础的时候，玩玩相机尚可，把摄影当成一门课程正儿八经去学习则大可不必。倘若您在读高中，这个年龄是比较适合学习摄影的，但繁重的学习任务却不容许您有这样的爱好，您得好好读书，争取考上大学。因而这时期您只要有一位会摄影的老爸或者老妈就行了，让他们给您多拍些学生时代的图片作纪念。

完成高中学习，您进入了大学，就不要再指望老爸老妈来记录您的校园生活，这时候您有能力也有时间来摆弄那个名叫相机且会陪伴您一生的工具。不是说您一定得成为一位摄影家，而是要您拿起相机记录您自己

现在以及以后的生活。这很重要，我是拍了二十余年图片才明白这个道理，我想还有很多人都不明白，但我希望您看完本书后萌生终身摄影的念头！

　　您在大学时代开始学习摄影技术，便为您今后享受摄影带来的美好生活打下了基础。想想看，等毕业后谈恋爱时，您精湛的摄影技术定然会为你们带来很多的乐趣；然后您成家有了孩子，这时候就更离不开相机了；再以后，您用相机记录着孩子的成长：幼儿园、小学、高中，直到您的孩子读大学，然后您给他（她）买一台相机……因而，从摄影与生活这个角度来说，我觉得大学时代学习摄影是最为理想的！

但不是说错过了此阶段便不能学习摄影，实际上，您随时都可以享受摄影给您带来的乐趣。您要做的只是拿起相机，拍摄。

　　还有一个问题值得您注意：摄影者首先要有思想，然后才是技术，您得先知道自己应该拍摄些什么，然后再去钻研怎么拍的问题。本书将在后面章节与您探讨这些问题，并把我的经验与您分享，书中的所有经验都不是什么圣经圣典，这些经验只能起到"抛砖引玉"的作用，我希望用自己数十年的摄影经验，来触动您的创意，燃起您的拍摄激情，真正享受到摄影给您的生活带来的乐趣。

　　背　　景　平时与同学互相拍摄对方的校园生活，一来可以训练自己的摄影技术，二来能保留珍贵的校园影像。

　　技　　法　要想将滑轮这种高速瞬间凝固下来，您需要使用 1/600 秒以上的高速快门，同时还要使用高速连拍。

　　建　　议　选择光线比较明亮的时候拍摄，使用相机的运动模式，端稳相机等候目标进入您的镜头，按下快门即可。

　　数　　据　Canon EOS-5D Mark II，光圈 F/6.3，速度 1/800 秒，ISO320，24mm镜头。

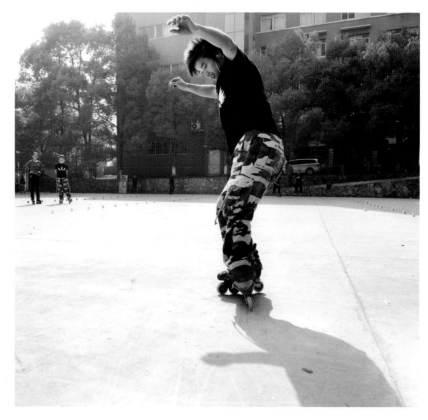

2.1.2　熟悉手中相机

进入大学，您拥有了真正属于自己的相机（不管是家用数码DC还是135单反相机），您现在要做的第一件事便是熟悉手中的相机。

除了请教身边的摄影高手，熟悉相机最简便的办法便是拿起相机来拍摄，至于怎样来设置机器，您最好的老师就是那本厚厚的相机说明书。

拿上相机，打开说明书，先一页一页地了解。没有必要将说明书背下来，先简单了解一下光圈、速度、对焦、变焦、感光度以及白平衡等基本功能键的位置，或者干脆设置为全自动档，您就可以开始拍摄了。

同时，您的电脑里也需要安装一款图片处理软件。建议您首先下载那款口碑极好的国产免费软件——光影魔术手，该软件功能强大且极易上手，有时候您只要轻轻一点便能得到专业级的图片品质。当您对摄影比较了解并且要求越来越高的时候，您还应该学习另外一款软件，美国Adobe公司出品的图片处理的王者——Photoshop，它有更为强大的功能，能让您的创意得到尽情发挥。

不要奢望通过一个晚上就能完全熟悉您的相机。虽然现在相机智能化（或者说傻瓜化）到了极致，不管什么人哪怕是两三岁的孩童只要按下快门都能拍出合格的图片，但您要真正掌握它并且熟悉到拍摄时不假思索地设置各个功能，还是要花费一番工夫的。保管好相机说明书，相机上往往集成有诸多让人眼花缭乱的功能，很多功能是我们平常不会用到的，您没有必要一开始就花时间去学习它，在需要用到这些功能的时候您再打开说明书了解也不迟。

我对自己的要求是熟悉相机像熟悉自己的双手，无论在什么环境下拍摄，都能准确地进行设置，最终能顺利拍摄出自己需要的图片。我花了数年时间，用坏了多台相机，到目前才勉强做到这一点。

倘若暂时没有相机，您也不要灰心，借用他人的相机或者干脆就用手中能照相的手机来拍吧。如果觉得一个场景有意义或者有趣，不要犹豫，赶紧拍摄下来。拍照不同于写文章，现在的事数十年后您还能以回忆的形式写出来，但无论有多大神通，您都无法时光倒流从未来回到现在，来拍摄发生在当下的图片。

2.1.3　从同学开始拍起

您会将相机对准什么？校园风景还是街上的人物？我建议您从同学开始拍起。

很多人的摄影之路就是这样开始的。不要因为技术不好而害怕他们不同意做您的模特，只要想拍，会有很多同学愿意做志愿者。在校园里留影、一起去郊游，抑或在教室以及寝室中拍照，这都是好主意。因为熟悉，因为信任，大家都会很放松，这样的状态是拍摄出自然生动图片的前提。

很多人拿起相机就不自觉地模仿海报上明星的样子来拍摄，这是一种不错的学习方法，您可以学习优秀海报图片的用光、用色、摆姿势以及摄影师对背景的选择等，在模仿中会逐渐掌握摄影方法。

但那不应该是您的全部追求。我建议您拍摄自己熟悉的生活，特别要留意那些现阶段觉得平淡的生活，如在教室学习、到食堂就餐、在宿舍休息，以及在操场上运动等。穿上漂亮衣服一本正经地站在教学楼前拍摄一张留影很有必要，但拍出同学那自然、生动的形象更可贵，这才是您作为摄影者应该追求的方向。

可惜我在学生时代没有意识到这一点。那时候谈到拍照，就是找一处风景（如教学楼前），笔直地站着或者一本正经地坐下，要不就是蹲着，拍出来的都是千篇一律、令人乏味的图片。当然这样不是不可以，但我建议您最好只是偶尔为之，至少您不能只满足于拍摄出这样的图片来。

有人曾经感慨摄影是一门"容易得可笑又难得让人哭笑不得"的艺术，的确是这样的。您学习摄影的目的如果只是为了拍摄几张纪念照，那在传统摄影时代也许比较困难，您需要通过目测来手动设定光圈速度，手动聚焦等，如果没有一定的经验是无法拍摄出正常图片来的。但现在真的很简单，甚至连三岁孩童也能做得非常好，只要拿起相机对准被摄者按动快门就行了，相机会自动解决那些以前需要数年拍摄经验才能入门的技术难题，而且会做得相当好。

您当然不会满足于此。我觉得在大学阶段，您为同学拍照的目的，主要是熟悉您的相机以及熟练掌握相关摄影技术，在这一段时间里，您要开始涉及摄影构图、用光、用色以及摄影美学等相关知识。可以订一份专业摄影报刊，或者买几本这方面的摄影图书，或者向懂得摄影的朋友请教，或者抓住机会成为摄影名家的助手，还可以到网络上学习，总之要抓住一切机会去学习。

但同时您要知道，学习是一个漫长而艰苦的事儿，不是发烧三天就能一蹴而就的。除了要养成终身摄影的习惯，您还要养成随时学习的习惯。我学习摄影的时候科技远没有现在这么发达，学习也远没有

现在这样方便。那时候使用的都是手动相机，手动对焦、手动曝光，拍照时候往往最困惑的就是用多少光圈速度。但也因为这样，我才练就一套过硬的摄影技术，在数码时代这些技术也一点不过时。科技发展带来的方便快捷永远也代替不了头脑，要做相机的主人，不要做相机的奴隶。

目前数码相机为我们解决了很多如测光聚焦的问题，但严谨的摄影师在拍照前头脑中都会有最后完成的影像，即人们常说的"胸有成竹"。他不会完全依赖机器的判断，他会根据现场情况以及自己的需求酌情增减曝光和设定光圈，以使存储卡上的影像尽量接近头脑中的影像。您也应该这样来学习。

一、摄影构图是重要的　一幅作品成功与否，与它的构图有直接的关系。构图有法但无定法，我建议您先学习前人总结出来的各种构图法则，等熟悉后再试图打破那些方法。我学习构图的时候是先练眼界，即先从姊妹艺术如美术、电影等中去学习，研究其画面让人舒服的地方，或者让人难受的细节，同时也研究比如均衡、三分法、黄金分割点、九宫格之类的理论，为自己打下坚实的理论基础。在实际生活中，我会利用一切可以利用的空余时间进行不用相机的拍摄，我把它称为"预拍"。预拍就是用双手做成取景框状放在眼前，对准被摄对象模拟相机的取景构图，取景框靠近眼睛时模拟广角镜头取景，远离眼睛或者将取景框缩小一些模拟长焦镜头的取景效果。

这种方法很有效，比如在等车的时候，您可以模拟取景；放下手头工作稍作休息时，您可以对着窗外或者室内某处取景；或者干脆乘车时候用车窗当做取景框，看窗外飞逝的景物，有可心的画面一闪而逝时心中"咔嚓"定格。

坚持这样的练习，您的构图能力以及发现好画面的能力便不知不觉中就形成了。这时候您再来拍摄同学或者他人，画面的感染力就会完全不同。

二、摄影用光也是重要的　拍摄一段时间，您可能会注意到自己的图片平平淡淡，远没有专业人士拍摄的有感染力，这其中的原因之一是您还没有学会用光造型。摄影用光是很重要的，光线用好了能让您的作品提升数个档次，使其不再停留在简单拍照的层面上，也就是说您开始拥有艺术创作能力了。

学会用光亦难亦不难，建议您先到网络上了解光线的基本情况，知道什么是顺光、侧光、逆光、顶光，以及散射光，然后分析一些用光优秀的摄影作品，或者购买几本此类摄影图书学习，然后开始实践，实践可是检验真理的唯一标准。

2.1.4　拍摄自己的生活

通过学习，您已经掌握了基本的摄影技巧技法，这时候您可以开始记录自己的大学生活了。我这里说的记录是广义的，不要仅仅理解为只拍摄个人生活照。

但个人生活照是大学生活中最为重要的一个方面，您当然要花更多的气力在这上面。所以本章节我们来探讨最能彰显个性生活的一些拍摄方法。

您可以让同学帮您按动快门，但是您不一定会喜欢他们为您拍的照片，这时候您可以尝试自拍。自拍是自由而放松的，也是可以完全张扬您个性的。

您需要一个三脚架，或者那种八爪鱼式的小型脚架也行，还可以在旧袜子里放上半斤黄豆（或者类似物体），缝合后做成豆袋，把相机放在豆袋上，豆袋放到窗台上，设置相机到自拍模式，您就可以享受自拍的乐趣了。

因为按动快门的同时会自动聚焦，拍摄前需要您选定一个方便自己"表演"的位置，自拍时在按下相机快门后还会有几秒钟时间（通常是 10 秒左右）才释放快门，足够您跑到镜头前做出各种怪样子，听到快门声响起拍摄便完成了。赶紧回放看看拍了哪一个瞬间，然后继续拍。自拍的乐趣在于您不知道自己拍到了怎样的图片！

技　法　我手里只有一枚 24mm 广角镜头，只好站在篮球架下等着队员们传球过来，在他们运球和投篮的时候拍摄了很多张图片，大多数图片都删掉了，最后只留下比较满意的几张。

建　议　拍摄运动图片，除了使用高速快门，还可以使用高速连拍来提高拍摄的成功率。

数　据　Canon EOS-5D Mark II，光圈 F/7.1，速度 1/1600 秒，ISO320，24mm 镜头。

2.2 亲密爱人

转眼间您毕业参加工作，然后找到了可以与您厮守终身的另一半，这时候千万不要忘记手中相机的魅力。女孩儿对自己的容貌是非常在意的，把您在大学期间学到的摄影技术通通都展示出来。

2.2.1 约会，以摄影的名义

以摄影的名义来约会应当是最为恰当的理由了，谁叫女孩那样天生爱美呢？

但您要有信心为她拍好照片，如果您的技术太差，那就展现您别的魅力吧，否则会适得其反！在心仪的女孩面前展现您的摄影技术，然后弱弱地问一声："能荣幸为你拍张照吗？"女孩儿多半不会拒绝，这样您的约会便顺理成章了。

每个人的初恋都是神圣而纯洁的，面对如此场面估计您会紧张。我初恋的时候好像没有这么浪漫，但同样是非常紧张的，这是因为我们都在意自己心中的那个她。平时您可以大大咧咧拍着异性同事的肩膀粗声大气地说话，可一旦遇到心仪的异性，那份豪爽便不见了。

别因为紧张而误了大事儿，鼓起勇气，要对自己的摄影充满信心。

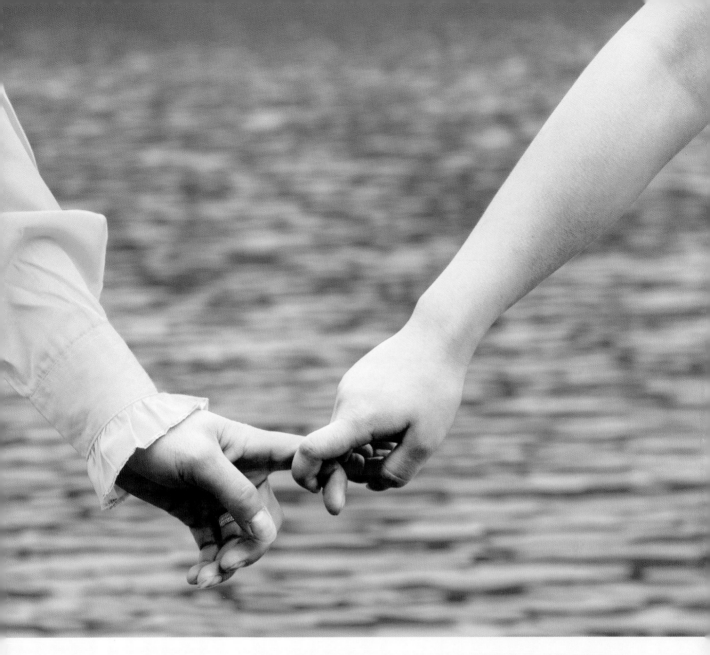

　　背　　景　　我比较注重用细节来表现那些宏大的主题，以取得一种过目难忘的效果。在为朋友拍摄婚纱照时，我有意仅拍摄一双牵着的手，来表现爱情那种若即若离、触电般的玄妙感觉。

　　技　　法　　长焦镜头排除了多余的东西，让画面更加紧凑。背景渐次虚化的水面一则暗示心波荡漾，二则衬托主题。后期加强了画面的冷暖对比。

　　建　　议　　"以小见大"是摄影常用的表现方法，当大家被图片轰炸得视觉疲劳时，不妨另辟蹊径，从细节局部入手，拍出更具冲击力的图片来。

　　数　　据　　Canon EOS 7D，光圈 F/8，速度 1/250 秒，ISO250，EF24—105mm 镜头 105mm 端。

2.2.2　为她拍张照

成功地邀约到自己心仪的女孩儿（没有办法，这种事儿几乎都是男性占主动），便是考虑怎样用摄影来捕获她的芳心了。因为是第一次拍摄，并且为了得到理想效果，您需要做些准备。

1. 选择晴朗的天气　最好选一个风和日丽的日子，好的天气对于拍摄是很有帮助的。同样的环境，同样的季节，阴雨天拍出来的效果肯定远逊于晴朗多云的天气。

2. 选择熟悉的环境　选择您熟悉的拍摄环境作为约会场所是必要的。倘若您只擅长在室外阳光下拍摄，却把约会场所放置在光线幽暗的酒吧中，那您想用摄影来表现自己的心思估计就白费了。如果还能找一处鲜花盛开的风景，您的拍摄便成功了一半。爱美的女孩儿跟美丽的风景在一起，想不放松都不行，这样的环境下，您再使出浑身解数，怎么会拍摄不出讨人喜欢的图片呢？

3. 注意用光构图　要稍稍注意些用光、构图以及人物跟环境协调等方面的问题。用光和构图方面的学问很多，拍摄美女生活照可以多使用些顺光，并且曝光稍稍过一点为宜，倘若把美女拍摄成黑脸包公，那就惨了。至于构图，您拍摄之前要考虑周到，站在哪个位置，人物姿势怎么摆才自然，取多少背景画面才协调好看等，都要做到心里有数。

4. 发挥手中器材的特点　不同的照相器材有各自的特点，您只要发挥出手中器材的优势便可，不必一味地追求高档气派。要知道有很多摄影师曾经用家用小 DC 拍摄出国家级获奖作品。

背　　景　我夫人站在几块砖头上，表演空中飞人的"绝技"。我连续拍摄几张后，发现每一张都有趣味，便索性多拍一些，然后把图片放在一起观看，越看越有意思。

技　　法　让夫人即兴表演，自己则站在不远处，用连续拍摄的方式悄悄地按动快门。如果用三脚架固定相机取景，完全一致的背景会像电影定格一样更具趣味性。

建　　议　一张一张地拍摄生活照总会让人觉得乏味，这时候您不妨像我这样从拍摄连续动作开始，尝试新的表现方法。倘若您将几张图片做成动画，那就更好玩了。

数　　据　Canon EOS-1D Mark Ⅲ,光圈F/9,速度1/160秒,ISO200, EF17-40mm 镜头 32mm 端。

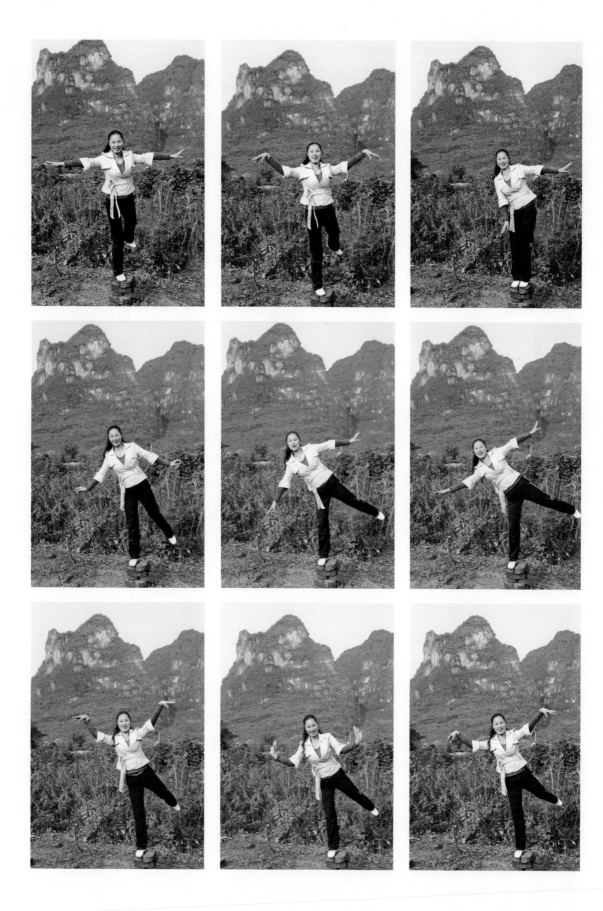

2.2.3　后期美化秘笈

海报上您看到的明星图片都是经过后期美化的，一个人再怎么美，都会有这样那样的不足，如今化妆品市场如此红火，就是源于女人喜欢掩盖自己脸上的那些瑕疵。

爱美是女人的天性，您要做的便是迎合这种天性。也许您刚刚拍摄的图片皮肤粗糙，或者脸上的青春痘比较明显，那没问题，您还可以进行后期美化。

很多人喜欢使用国产免费软件光影魔术手来美化照片，这是个好方法。光影魔术手简单实用，囊括了目前流行的各种美化技巧，而且操作非常简单。但有些复杂点的比如修斑点等则使用 Photoshop 来处理效果会更好些。

裁剪　除了对构图非常考究的摄影师外，大多数摄影者拍摄的图片在画面布局上都存在这样那样的缺陷，因而需要后期进行裁剪补偿，裁剪的目的是使画面更加紧凑，主题更加突出。

修斑点　绝大多数人在看自己的图片时，第一眼便是关注自己的脸，倘若看到自己脸上的青春痘之类的缺陷明明白白、清清楚楚，那么这张图片基本上就被判了死刑

要是在传统胶片时代，这确实是一个问题。不过，在当今数码时代，您只要把图片导入 Photoshop 中，用污点修补工具细心将那些斑点修去就行了。

柔化　有时，您做了后期裁剪，同时也将斑点修整干净，但还是觉得不够理想，这时候可以尝试将图片进行柔化处理。

很多年前照相馆里流行的所谓"艺术照"，便是摄影师在镜头前加了一块柔光镜，这块镜片将人的所有缺陷都变得朦朦胧胧，拍出的图片很符合中国传统的审美观念，因而当时大受追捧。记得那时候我的镜头前也经常蒙一块丝袜，用来替代我买不起的柔光镜。

数码时代那些镜片便没有用武之地了，我们完全可以在 Photoshop 中模拟出柔光效果。还可以用光影魔术手来处理，这款软件功能非常多，而且非常实用并使用简单，很适合完成那些在 Photoshop 里需要复杂操作步骤才能完成的工作。

加文字制作明信片风格　倘若想让照片更有诗意，您还可以在图片上加一些情意绵绵的文字，抒发您的爱慕与思念之情。

添加文字需要在 Photoshop 中完成，因篇幅有限，我这里只能简单介绍，如果您有更高要求，请通过别的渠道学习。

当然，后期美化的方法还有很多，比如瘦脸等，您感兴趣的话可以花时间去详细钻研。

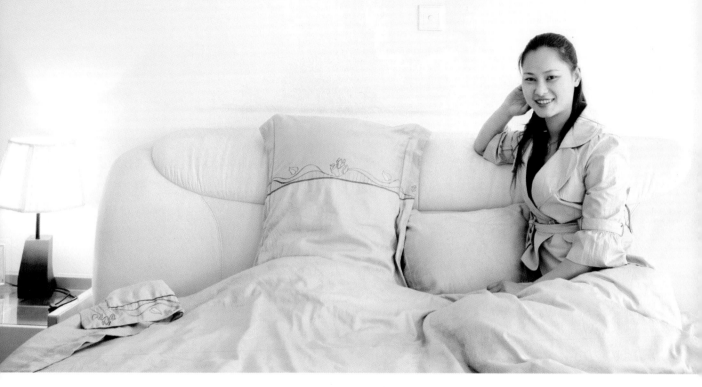

背　　景　我夫人一直抱怨，说我没为她拍出过什么好照片，其实这不能完全怪我，因为每次正式开拍的时候，她总是正儿八经的，连表情也机械起来，这哪能拍出好照片来？

技　　法　这张图片是在卧室里拍的，我没有用什么特殊的照明，只是拉开窗帘和打开床头那盏台灯，将相机架在脚架上一边逗她开心一边按动快门。那天夫人心情很好，这是成功的关键。后期做了修斑点和柔化处理。

建　　议　这类淡雅明亮的图片就是高调照片，拍摄这类图片，曝光要在相机所测得的数据基础上增加1.5-2档，如果按照相机自动曝光来拍，图片便容易发灰发闷。台灯除了照亮画面之外，还为画面增添了温馨气氛。

数　　据　Canon EOS-1D Mark Ⅲ，光圈F/4.5，速度1/13秒，ISO640，EF17-40mm 镜头 25mm 端，曝光补偿 +2。

2.3 亲爱的，我们结婚吧

感情到了一定程度，有一句话您会脱口而出："亲爱的，我们结婚吧！"您的人生将从此翻开崭新的篇章！

由此您开始忙碌起来。商定结婚吉日，装修布置新房，拍摄婚纱照片，发送请柬，咨询婚庆公司策划您的婚礼……忙得不可开交。

在您满怀激动的期盼中，那个非常重要、值得终身纪念的日子终于来了。您手忙脚乱地应酬着，累得分身乏术。这时您千万不要因为忙而忘记安排摄影师来拍摄婚礼过程，人生中如此重要的日子怎能少得了摄影？

也许婚庆公司会给您准备一张婚礼的影像光盘，但您要意识到那东西代替不了图片。在我看来，活动的影像重要，但精彩生动的图片更让人回味，这一组历史性的图片是您人生中崭新篇章的开始，非常值得珍藏！

想想看，当您和爱人白发苍苍的时候，把你们结婚时的照片同小孩出生、长大成人等图片放在一起，一起回味走过的时光，那是何等的幸福与温馨！那时候您的家庭史便跟社会史联系在一起——那压根儿便是一部记录社会变迁的完整史料！

这个话题我后面还会同您探讨，我们先来谈谈婚礼的拍摄吧！

婚纱照不能替代婚礼过程中拍摄的纪实照。在我看来，婚纱照展现您梦想中的浪漫生活，正式婚礼过程的记录性图片却有历史意义，这两个方面我们都需要。

自己拍摄自己的婚礼过程当然不现实，但你可以请摄影经验比较丰富的朋友为您拍摄。每个摄影人都会有很多摄影朋友，您也不会例外，在平常日子里，您可能会接到朋友的邀请去为他们拍摄婚礼，好好把握这种机会吧，只有您熟悉了婚礼的拍摄过程，您才能要求为您拍摄的朋友按照您的需要去拍！

婚礼拍摄注意事项如下。

一、器材准备　拍摄婚礼最好用机动灵活的135单反相机，镜头则需要准备广角到中长焦段的，即您需要为您的非全画幅相机准备17～120mm左右焦段镜头，这样在拍摄中才能游刃有余。其他如闪光灯、三脚架、存储卡、相机电池等，您也要酌情准备。

二、熟悉婚礼程序　不管是中式婚礼还是西式婚礼，您需要先了解整个婚礼的过程，比如什么时候新娘出闺，要路过哪些有特点的地方，几点钟在哪儿拜堂以及闹洞房有哪些习俗等。条件允许的话，最好连婚礼举办场地也要提前去熟悉一下，以保证拍摄时候不漏掉每一个环节。

三、注意光线变化　婚礼过程往往比较长，从新娘子家到两人的新家，一般要经过一段时间，而且会遇到不同的拍摄环境，因而您需要掌握各种光线条件下的拍摄技巧。

四、注意拍摄位置　婚礼活动不会像拍电影电视剧那样为一个镜头反复重拍，机会只有一次，成败在此一举，因而选择正确的拍摄位置显得尤为重要。一般来说您不能混在看热闹的人群中，那样您大约只能拍到他们的后脑勺，选择仪式正面的制高点是明智的。同时您要对场面有预见性以及随时保持机动灵活性，要赶在事情发生前赶到正确的位置。

五、注意景别　不要只顾拍摄新郎新娘的大头像，要善于把控整个场面。先整体后局部或者先局部后整体，也就是说，您需要拍摄一幅场面尽可能大的全景（哪怕就是用接片来表现），然后还要有中景画面以及精彩的特写镜头等。

六、注意瞬间抓取　不要等新郎新娘哭丧着脸的时候按下快门，要注意抓取他们快乐的瞬间，毕竟一些磕磕碰碰只是暂时的，人生本来就是美好的。

【分享】一场婚礼的拍摄过程

2010 年 1 月 26 日　星期二　多云转晴

石羊哨拍婚礼【A】

这几天石羊哨通达林村有几对新人结婚，这不，前天刚从这里拍摄郭家儿子结婚回家，现在又来到这里。这次是小符的表哥、通达林村黄家娶儿媳妇。

新娘家离得很近，就住在隔河相望直线距离不超过 500 米的本乡木枝溪村，走路同样很方便，由于前年河面上修建了一座桥，只需要走 1000 多米就到了。

我们是昨晚 10:30 离开怀化，00:30 赶到通达林的。晚上过来是担心今日石羊哨赶集堵车，车辆很难通过，怕因此迟到而错过拍摄上午的过礼仪式。

早上醒得比较早，但一直没有出门，等昨晚去河对面木枝溪表哥家睡觉的符泽春回来，说外面霜好大时才醒悟过来。霜真的很大，深绿的油菜叶片上，严严实实结满霜晶，很是引诱我。但等我急急忙忙端起相机出门，却因这次没有带微距镜头，无法拍摄霜晶的细节而望霜兴叹。

刚刚露脸的太阳又被云层遮住，我意兴阑珊地扛上相机往回走，意外发现隔壁有人在杀年猪，只是我发现的时间晚了一点，没拍到开始的图片。拍杀年猪时新郎家也开始准备去"过礼"的物品，我见状赶紧回来，这边的图片更为重要。

抬"过礼"物品的器具中，箩筐在这边很常见，包杠跟抬盒我却是第一次见到。过礼的物品主要是新娘红色的婚礼服、新娘用来"上头（开脸）"用染红的鸡蛋、新娘出门时用来打的窝窝伞（我到其他地方见到的伞多为红色，这里用的却是黑伞）、两把"篙把"（新娘出门时点燃照亮用，寓意延续香火，生活红红火火等）、两把红筷子（新娘出门时用，一把抛给新娘家，一把带回，寓意快生孩子）、瓜子花生（寓人丁兴旺、发子发孙）、烟、酒、猪肉、棉絮、鞭炮等。除此之外，让我奇怪的是抬盒里还有一个青花瓷坛，一问才知道是表示"现在喝喜酒，来年喝甜酒（生小孩后打三朝就叫喝甜酒）"之意。

乐队在前面吹吹打打带路，一行人热热闹闹地往对岸新娘家走去，闻讯昨晚一起赶过来的怀化电视台"新农村"栏目组几位记者跟我一样，跑前忙后抓拍着精彩瞬间。

整个过程很有感觉，走在前面的是媒婆、媒公，媒公背上还背着一个小男孩。跟在后面的是身着红色衣服的乐队，有趣的是整个乐队队伍服饰很有民族味，可队员手中却全部是西洋乐器。

还是有些美中不足，一路鞭炮放得不太多，产生的烟雾也很少，从拍摄的画面来看，稍显气氛不足。

木枝溪村还保留着一些老土房，那些土房墙上依稀保留着 20 世纪六七十年代刷写的标语，这标语正是我感兴趣的题材。其实那些残缺的标语我拍过两遍了，这段时间对拍摄有些新认识，今天便去拍第三遍。说来也巧，我正对着一幅毛主席语录拍得起劲，一位来自凤凰的客人告诉我，他在凤凰吉信镇的乡下看到不少这样的东西，但是具体的寨名记不清了。有机会我还准备到凤凰周边的苗寨去看看，说不定会有新收获。

晚上，新娘家空地上坐满了客人跟村民，原来是乐队在表演精彩节目，我本想和上次那样拍摄一张有蓝天的演出场景，瞄了半天都不能如愿，只好拍摄几张不带天空的场景。

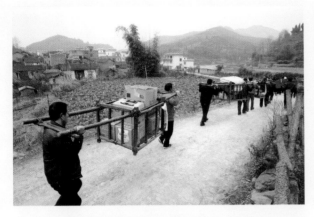

过礼·出发的队伍。

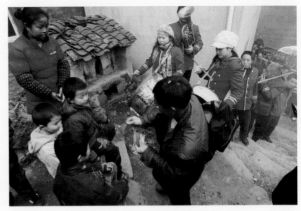

过礼·红包拿来。

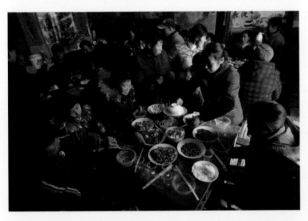

下午三点多就开始晚餐喜宴。

鞋垫上"常回家看看"字样寄托着父母的眷恋。

娘家请来乐队酬谢乡邻。天刚黑下来，村民们便围满院子看乐队的精彩表演。

2010 年 1 月 27 日　星期三　多云

石羊哨拍婚礼【B】

清晨六点我们就赶去新娘家，准备拍摄今天新娘出阁。

新娘出阁很有些讲究，这次的婚礼原汁原味按照本地苗家的风俗进行，我们只要求主家告知婚礼仪式举行的大约时间。只是记录，没有干预和导演。

我赶过来时新娘已经在堂屋里补妆了，几位闺中密友忙着折下几枝鲜花插在新娘的头上，我赶紧打开随身带的那盏 LED 灯，近距离拍下这个场景。紧接着进行的便是新娘出阁中比较重要的仪式——上头（有些地方叫开脸，是少女的成人礼），换好结婚礼服的新娘必须坐在闺房的床上，"上头"后到出门前这段时间里是不许踩到娘家地上去的。寨子中德高望重的老奶奶将五彩丝线咬在嘴里，两手抓住丝线去绞新娘脸上少女的汗毛，然后再用剥壳鸡蛋到脸上滚几圈，开脸仪式便宣告结束。仪式很简单，房间里也不拥挤，我却差点汗水都拍出来了，我那 LED 灯光线不够，不适合拍摄动态场景，感光度一直用到 ISO1000 左右，才把快门速度提高了些，勉强拍出几张还算清晰的图片。看来得买一个闪光灯了，否则以后拍摄类似环境图片老是缩手缩脚的施展不开。

篙把火点起来了，烘笼里装上了通红的炭火，"窝窝"伞下，娘家兄弟把自己的姊妹背到堂屋（客厅）。本地原来还有一个风俗，要娘家兄弟背出家门的必须是少女，如果已经同居了的就要新郎自己来背。背出闺房的新娘不能踩地，只能站在堂屋事先放好的团筛上（竹篾制品，平时用来盛放小件物品），往祖先灵位方向作揖拜别。两把红筷子丢出去，一把丢向堂屋里面，一把丢出大门，于是篙把火在前面带路，两盏马灯（现在用手电筒代替）以及提烘笼火（一般是镍制品，里面装一个小陶钵，冬天装炭火取暖用的，这里寓意从娘家分伙以及红火、兴旺等）的伴娘紧随其后，一路簇拥着把新娘背到婚车（以前是用轿子）上。

还要等一会儿才天亮，这段时间关亲郎（新郎那边过来负责搬运嫁妆的人）赶紧把新娘的嫁妆分别捆绑妥当，准备天亮后一起抬到新郎家去。

天很快就亮了，今天是阴天，厚厚的乌云遮盖着阳光，都快八点了，光线还是显得很暗。新娘的婚车走在最前面，其后是背着孩子的媒公媒婆和接亲的少女，最后就是送亲的娘家客人跟花鼓队以及抬嫁妆的队伍了。很有些气势，我们跑在队伍前面去拍摄，还按昨天踩点的位置放些烟饼营造气氛，但效果没达到我的预期。估计烟饼在春末夏初时节使用会好很多，冬天的环境跟烟饼的烟雾一样灰扑扑的，效果并不理想。

拜堂、入洞房、铺床等按部就班进行，多亏小符带来了一盏 1000 瓦的大灯，让那些室内活动的摄影及摄像变得更容易了些。婚礼办得真不错，气氛热烈，场面壮观，这是迄今为止我看到的最完整、最有代表性的一次婚礼。

晚餐在下午三点就开始了，晚饭后还得等近四个小时才开始晚上的节目。本想记记笔记，笔记本电脑却放在小符车上，而车被小符开出去了。暂时没有事情可做，于是这等待就很让人无聊了。

好容易等到晚上七点，演出总算开始。对我而言拍摄演员肖像没有什么意义，便早早来到二楼阳台上，按照事先构想好的，在天微黑的时候拍下一张以院子为前景，远处苗寨为背景的图片，等演出开始后拍摄一张演出场景图片。我准备后期合成一幅所有环境都有层次细节的高动态作品。

今天必须回家，我还跟老付约好了明天去黔城创作呢。符泽春还有事不能回去，我便搭乘"新农村"节目组黄老师的车回怀化。演出太精彩了，黄老师说八点准时走，却一拍再拍，直到快九点才依依不舍离开了通达林村。

6:22，少女成人礼——"上头"。

6:29，哭嫁，母女依依不舍。

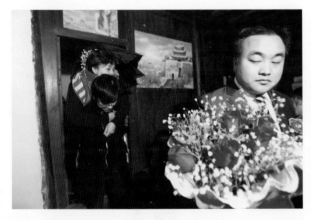

6:40，吉时已到，新娘的弟弟将姐姐背出闺房。

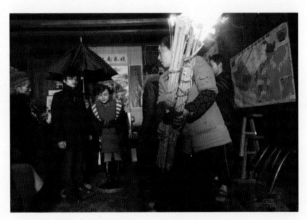

6:41，拜别祖先。

7:05，新娘已经上轿（轿车），嫁妆也准备妥当。

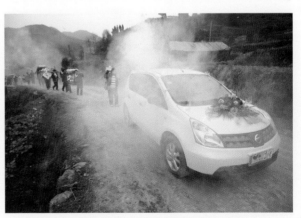

7:42，天还蒙蒙亮，接亲队伍便出发了。

7:50，敲锣打鼓的接亲队伍。

8:12，一路热热闹闹将新人接到新郎家。

6:40，到家之前，新娘的脚是不能沾泥土的，表示干干净净接进家门。

8:22，拜父母高堂。

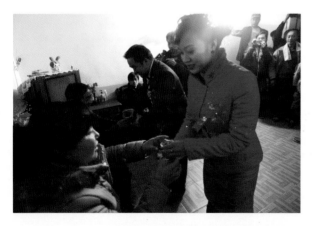

8:23，新人敬改口茶。

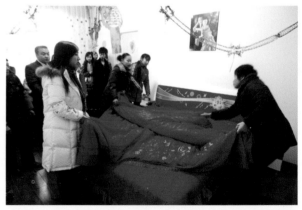

8:25，圆亲娘铺床。

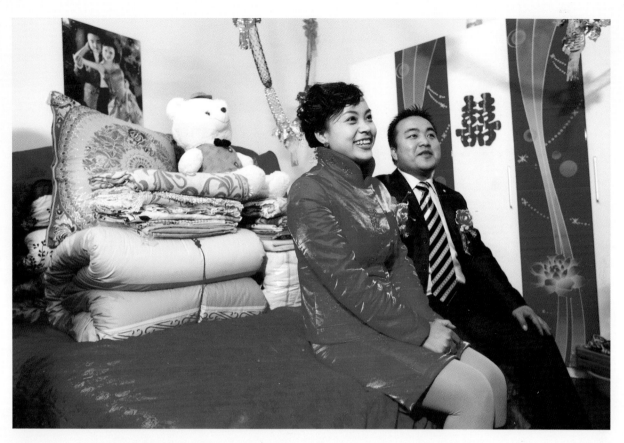

8:33，进入洞房的新郎新娘。

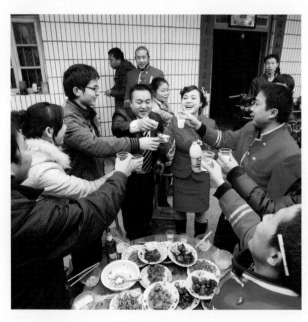

15:23，晚宴。新人向前来参加婚礼的客人敬酒。

19:18，乐队在院子里演出《今天是个好日子》。

2.4　拍摄孩子成长过程

很快，你们的宝宝便会来到您身边，做好准备了吗？除了心理准备跟物质准备，您还要策划一下怎么用相机来记录这个伟大的过程。

我建议您从现在开始，把相机放到随手拿得到的地方，而且要做好随时能按动快门的各种准备。

2.4.1　宝宝百天照

在普通家庭买不起相机的年代，人们想拍摄一张照片都是一种奢望，比如拍一张全家福需要大老远跑去照相馆。现在不同了，随着生活水平的提高以及影像技术的发展，照相机也如电视机一样普及到了每个家庭，我们再也不需要为拍一张照片跑来跑去了。

当然，从技术层面来说，照相馆拍摄的图片看起来可能会养眼得多，但如果您认真比较一下，会发现那些照片其实并不生动！我要跟您说的是，只有您才有较多机会拍摄到自己孩子最具童趣、最纯真、最生动的图片。

这一节我们并不局限于探讨怎么拍摄宝宝百天照的问题，您最好是从您家夫人怀上孩子的时候便开始拍。上医院做体检、超声波检查时监视器上的宝宝、临产前的孕妇照等，您最好都拍摄一些图片。此外，孩子出生后的各个方面，如睡觉、哭闹、洗澡、喂奶以及孩子胖嘟嘟的小手、小脚丫等，都是您的拍摄目标。

这回知道学会摄影的重要性了吧？想想看，当宝宝来到您身边，而您却不会摄影，只好在宝宝百天、周岁等几个重要的日子抱到照相馆影楼去拍摄几张正儿八经的图片，那会错过多少精彩而有意义的瞬间呀！

背　　景　给宝宝拍照是一个难题，您不能使用闪光灯直射宝宝的眼睛，但又必须拍出清晰图片，同时还要抓住宝宝微妙的表情。

技　　法　为宝宝拍照，宜使用大光圈标准镜头来拍，这样才能避免广角镜头靠近宝宝时产生的强烈透视变形。

建　　议　选取干净的背景（如本图选用的是喜庆的红布），让孩子的母亲在您的身后逗引宝宝，您则负责抓取孩子可爱的表情。记得多拍几张，这不是节约快门的时候。

数　　据　Canon EOS88，光圈、速度不详，ISO100 彩色胶卷，50mm 标准镜头。

有几个方面您需要注意。

一、拍摄宝宝的每一个瞬间　不要等到孩子露出笑脸才按下快门，应关注宝宝的各种表情和动作，如哭、笑、恼以及玩、闹、打哈欠、伸懒腰等，并及时拍摄下来。

二、尽量采用自然光　闪光灯的强光会伤害宝宝的眼睛，因而给宝宝拍照时应尽量采用自然光，白天要尽量在明亮的窗边拍摄。倘若晚上需要拍摄，您必须改变闪光灯的照射角度，用从天花板或墙壁反射回来的光线拍摄。或者在室内明亮电灯光线下用慢速快门、大光圈的方法，也可以拍出理想的宝宝照片。

三、选择单色背景　背景不要杂乱，最好以单色为主，否则您的宝宝会混搭在背景中无法突出出来。

四、要抓住拍摄时机　小宝宝是十分好动的，不肯乖乖地等你拍照，您可以在小宝宝安静的时候来拍摄，或者在宝宝停下来的瞬间拍摄。半按快门等待，拍摄时机一到，马上按下快门连拍。

五、不要折腾宝宝　拍最自然的状态，不要为了满足您的拍摄欲望去反复折腾宝宝。

六、安全、爱心和耐心　拍摄环境要以安全为主，给小孩坐的、躺的东西要柔软，此外，您在拍摄的时候一定要充满爱心和耐心，这很重要，一个不耐烦的摄影师是拍不好宝宝照片的。

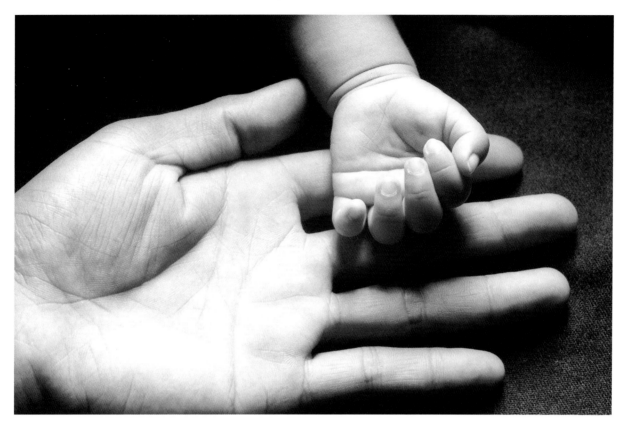

　　背　　景　我想拍一张我的大手跟刚出生女儿小手在一起的图片，用对比手法来表现大人跟宝宝的体型区别。

　　技　　法　女儿出生十来天后的一个中午，我将熟睡的她抱到窗前，将我的大手放到女儿的小手下面，拍摄了好几张这样的图片。相机架在三脚架上，用快门线启动。

　　建　　议　不要只想着拍摄宝宝的脸或者全身像，有时候拍摄一些细节会更让人回味。

　　数　　据　Canon EOS888，光圈、速度不详，ISO100 乐凯黑白胶卷，适马 105mm 微距镜头。

　　背　　景　宝宝人生的第一次是一定要拍摄下来的。不管您多么忙，都要抽出时间来，否则您会后悔的。

　　技　　法　无论您用什么相机（哪怕是手机）拍摄，只要把事情交代清楚就行，不要犹豫使用什么技法技巧。这时候，没有技法是最好的技法。

　　建　　议　随时准备好相机，不要错过这些第一次，比如宝宝第一次称重、第一次打预防针、第一次自己吃饭、第一次学走路等。

　　数　　据　Canon EOS888，光圈、速度不详，ISO100 富士彩色胶卷，套机镜头广角端。

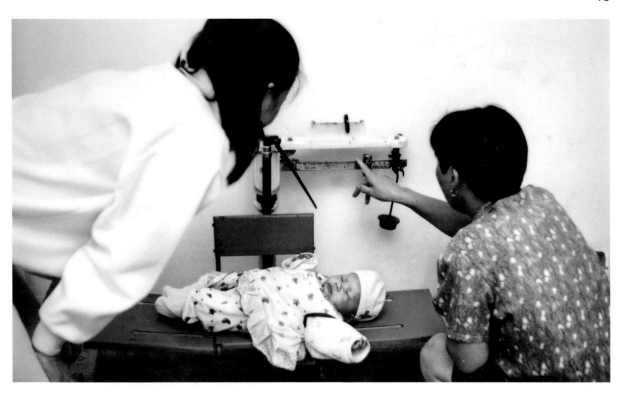

1998 年 5 月，女儿第一次称重。

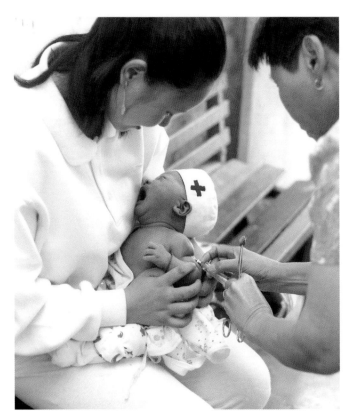

1998 年 5 月，女儿第一次打预防针。

2.4.2　幼儿园的小同学

　　一般来说，孩子两岁左右就该上幼儿园了。估计这时候您的拍摄热情已经慢慢减弱下来，远没有宝宝出生的时候那么有激情，这是很正常的事，您不必心怀歉疚。工作越来越忙，生活压力越来越大，谁都无法永远保持激情。

　　没有关系，我并不是要求您必须每天都去拍摄（我同样做不到这点），只是建议您无论怎么忙都不要放弃摄影，您可以半年为孩子拍摄一次，但一定不要放弃！

　　幼儿园的生活丰富多彩，您一定不要错过给孩子拍几张图片做纪念。只要您有心，拍摄的机会还是很多的：上学、放学、上课、游戏、幼儿运动会、文艺演出……口袋里塞一台小卡片相机，接孩子的时候顺手按几张，或者抽出时间陪孩子在幼儿园过"六·一"儿童节，

把孩子这一天的活动拍摄下来……只要您坚持，孩子幼儿园毕业时，您为孩子拍摄的图片会占满您硬盘里的不少空间！

　　对您的家庭来说，这是一笔宝贵的财富。

　　我其实是有条件在幼儿园为孩子拍摄照片的，但我当时却没有这样的拍摄意识。每年儿童节的时候，女儿所在的幼儿园便会邀请我去为他们拍照或者摄像，由于忙于工作，加上我那时候完全没有意识到要为自己的孩子拍摄照片，这样的机会便白白浪费掉了。

　　所幸那几年中还是拍摄了几张孩子在幼儿园学习、午休的图片，否则我会更加后悔。

　　有我的教训在这里，希望您不会再犯同样的错误。

　　背　　景　女儿五岁生日那天，我带着借来的小数码相机来到幼儿园，拍摄了数张女儿这天上课、午睡的图片，这些图片成为女儿为数不多幼儿园图片中最珍贵的记录。

　　技　　法　注意正确曝光和抓取表情，拍摄时要带一些环境，不要仅仅只拍孩子的肖像。

　　建　　议　您要多关注孩子幼儿时期的生活，不要以工作忙为借口。

　　数　　据　FinePix S602 ZOOM，光圈F/2.8，速度1/45秒，ISO160，机身固定镜头11mm端。

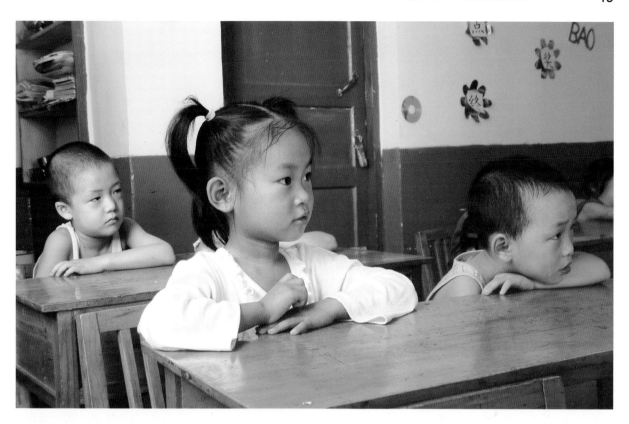

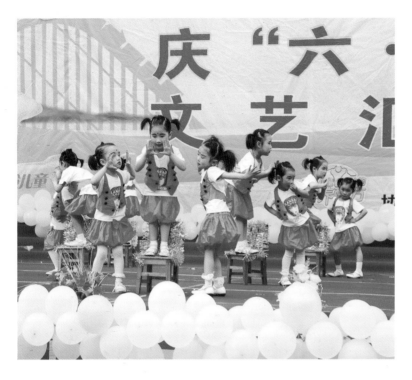

背　　景　很长一段时间，过"六·一"国际儿童节时幼儿园会邀请我去为他们拍照，因而我有机会拍孩子们的表演。

技　　法　在拍摄孩子的演出活动时，您需要准备一枚中长焦距镜头，因为很多时候您需要在观众席上拍摄。

建　　议　每年都尽可能抽出时间来参加孩子的"六·一"活动，为孩子记录下"六·一"这天从家里出发、化妆、演出等整个过程。

数　　据　Canon EOS-1D Mark Ⅲ，光圈 F/7.1，速度 1/200 秒，ISO400，EF24—105mm 镜头 60mm 端。

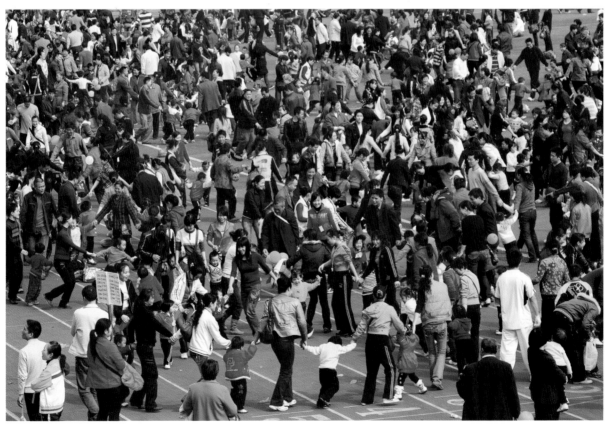

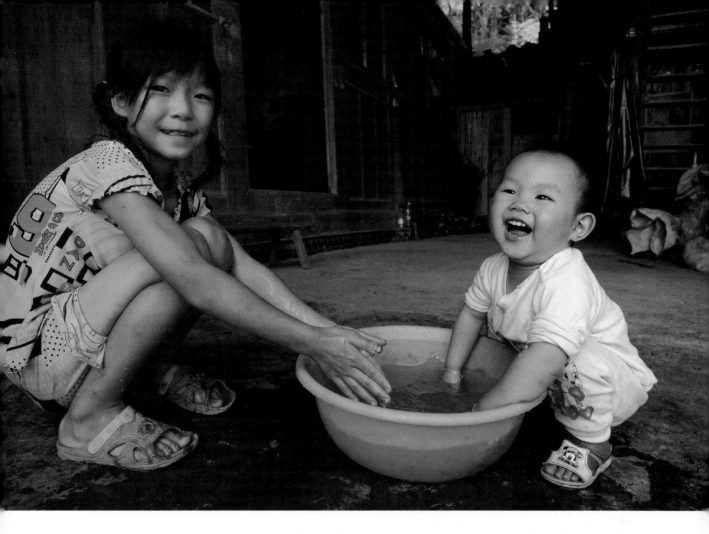

数　　据　除了拍摄宝宝在幼儿园的学习生活，您更要注意孩子在学校以外的活动，要知道，孩子在我们身边时会更放松，更能表现出天真童趣。

技　　法　用广角镜头靠近孩子拍摄，是突出孩子的一个重要方法，但要注意不要让广角镜头夸张透视的特性损害孩子的形象。

建　　议　孩子的喜怒哀乐都可以拍摄，难得有这一份童真，要好好珍惜。

数　　据　Canon EOS-1D Mark III，光圈F/5.6，速度1/125秒，ISO200，EF17-40mm镜头17mm端。

背　　景　有时候幼儿园会举行大型亲子活动，这机会您更不能错过，全家一起出发吧。当然，您不要只局限于拍摄孩子一个人或者几个人，如此大的亲子活动现场，您不拍几张全景是不是太浪费了？

技　　法　我站在较高的地方，用长焦镜头拍摄这个大型亲子活动的现场。长焦镜头的"压缩"感，更增加了现场的热闹气氛。

建　　议　不要被热闹火暴的场面弄得不知所措，要清楚自己需要拍摄什么和放弃什么。当然，您要以自己的孩子为重点拍摄对象。

数　　据　Canon EOS-1D Mark III，光圈F/8，速度1/250秒，ISO160，EF100-400mm镜头150mm端。

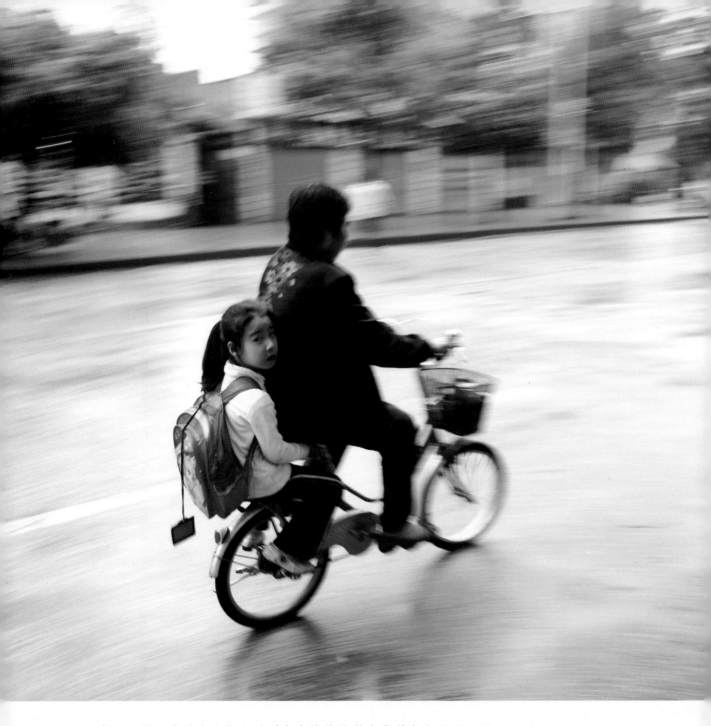

　背　　　景　我站在大街上看到来来往往的学生背着书包风雨无阻地去上学，心里很是感慨，感慨现在孩子们学习的艰难，全然忘掉自己小时候上学时更为艰难的一幕。

　技　　　法　为了体现那种速度感，我把相机快门设置为1/25秒，镜头追随着来来往往的骑车族，在移动中连续按下快门。

　建　　　议　使用追随法拍摄时，要注意相机的运动速度跟被摄对象的速度一致，尽管如此，还是会拍摄出大量失败的图片。

　数　　　据　Canon EOS 5D Mark II，光圈F/8，速度1/25秒，ISO500，EF24—105mm 镜头 105mm 端。

2.4.3 背起书包上学堂

"小么小儿郎，背着那书包上学堂，不怕太阳晒，也不怕那风雨狂，只怕先生骂我懒呀，没有学问无颜见爹娘。" 儿歌《读书郎》唱的就是小学生。当您的孩子从幼儿园毕业，背起小书包走进校园，新的学习生活又开始了！

小学阶段的学习共有六年，也就是说孩子大约从六岁到十二岁是在小学校园里度过的。您千万不要忽视这段时间，孩子将在这几年快速成长，不仅长知识，而且长身体！

一定要用手中的相机把这个过程记录下来。不需要您像狗仔队一样时时刻刻守在孩子身边，也不需要您一天到晚抱着相机待命——您只要脑海中有为孩子拍照记录的思想就可以了，不要担心没有拍摄机会。

有必要做一个拍摄计划，这样您就不会拍得辛苦而收效甚微了。如果您坚持有计划地拍摄六年，我坚信您手中会有一组非常不错且分量十足的专题作品，说不定还能为您捧回一个大奖呢！

当然，您的拍摄动机应该是为了记录孩子的成长过程，那些奖项只是您努力的副产品而已。我很郁闷自己当初没有想到这样的拍摄计划，如此种种只是在写作本书的时候我才意识到，以致错过了极好的拍摄机会，让我懊恼不已。值得欣慰的是，我意识到了这些失误，让您不至于像我一样错失良机。

一定要坚持，不能急功近利，同时要抓住一切机会，不要以工作忙为借口，只要您愿意，时间是挤得出来的。每个学期您只要抽出几个半天甚至数小时就可以了，同孩子一起参加学校组织的各种活动，您可以借此机会更加了解孩子，同时对拉近您跟孩子的距离，培养与孩子之间的亲情等还有极大的帮助。

对于这样的拍摄来说，六年甚至更长的时间都是必要的，更何况这样的拍摄还能给您的全家带来幸福和快乐，让您体会到更美好的生活！

关于拍摄，每个人有每个人的出发点，每个人有每个人的目的，因而拍摄计划也是因人而异的。我觉得您要考虑小学生的特点，首先做一个六年拍摄的粗略计划，然后根据具体情况进行修改和完善。

年　级	拍 摄 内 容
一年级	开学第一天、上学（放）路上、上课、课间、运动会、家庭作业、做家务、六一活动、寒暑假……
二年级	内容同上。
三年级	内容同上，增加为英烈扫墓、参加课外活动等。
四年级	内容同上，增加军训、春游、领奖等。
五年级	内容同上，增加参观博物馆、社会活动等内容。
六年级	内容同上，增加毕业典礼等。

　　我将用以下图片的拍摄思路来为您抛砖引玉，希望能够对您有所帮助。

　　背　　景　少数农村孩子没有受过学前教育，当他们进入小学一年级时，还无法握稳铅笔写字，老师只好一个个手把手地教。

　　技　　法　教室里光线有点暗，我提高感光度到ISO400，用勉强能持稳相机的1/30秒速度拍摄。

　　建　　议　先迅速拍摄一张，但不要急于收起相机，继续观察被摄者的表情神态，然后持稳相机多拍几张。

　　数　　据　Canon EOS 20D，光圈F/4，速度1/30秒，ISO400，EF17—40mm镜头40mm端。

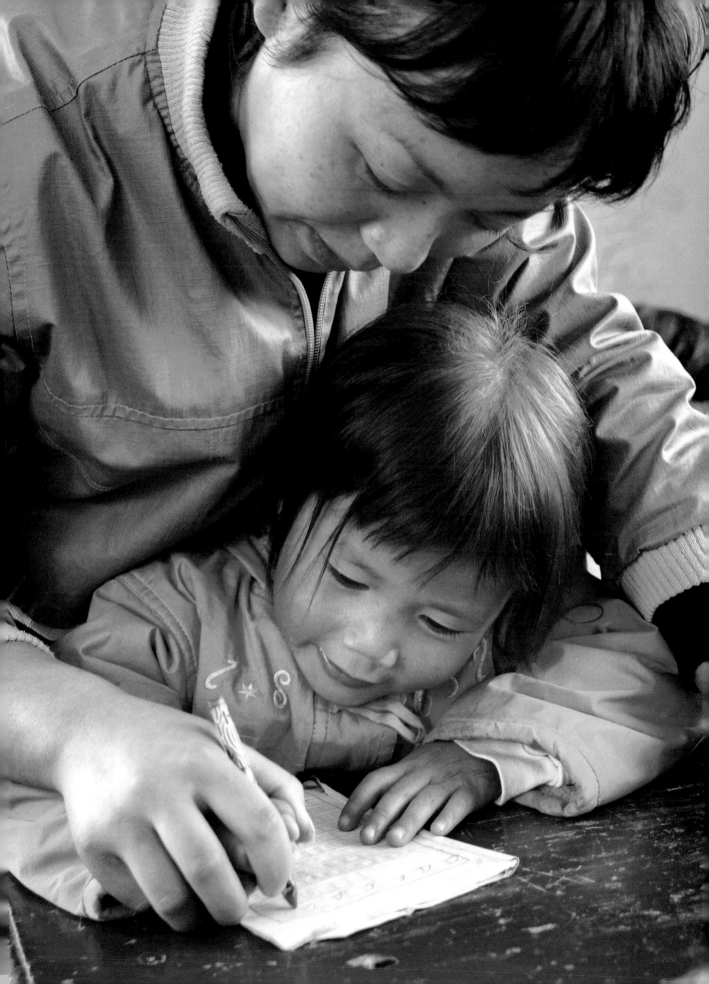

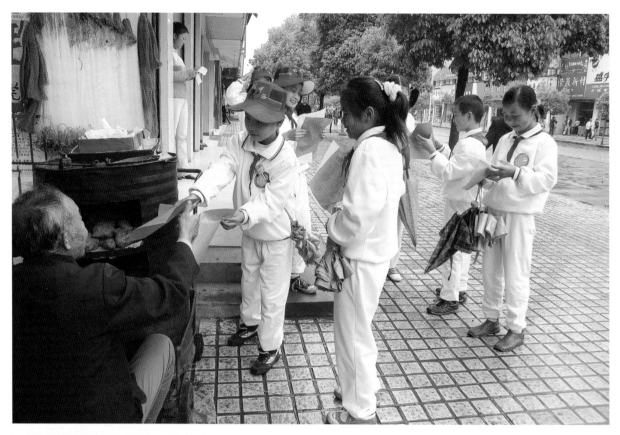

背　　景　除了学习，孩子们还有很多丰富多彩的课外活动，比如大扫除，比如上街当小小环保宣传员。

技　　法　我喜欢用广角镜头来拍摄这类题材，这样可以带入更多的环境，让观看画面的人获得更多的信息。当然技法不是死的，您完全可以尝试用特写来表现。

建　　议　多跟孩子交流，及时掌握孩子参加各种活动的时间，如果可能，请抽出一小时为孩子拍几张照片。

数　　据　Canon EOS 300D DIGITAL，光圈 F/6.3，速度 1/100 秒，ISO200，EF18-55mm 镜头 18mm 端。

　　背　　景　老师才离开课堂几分钟，孩子的调皮天性便开始显露。他们并不在乎教室里多了我这个手拿相机的陌生人，还一个劲对我做出各种搞怪动作。让我真真切切感受什么是孩子，什么是童真。

　　技　　法　为了让孩子表情更为自然，我使用 180mm 长焦镜头来拍摄。当然，如果有可能，你可以架上三脚架，然后将镜头对准喜欢搞怪的孩子，等候他的下一个表情。

　　建　　议　如果是拍摄自己的孩子，估计您是拍不到如此生动的表情的，孩子会因为您的存在而紧张。

　　数　　据　Canon EOS-1D Mark Ⅲ，光圈 F/4，速度 1/60 秒，ISO640，EF180mm 微距镜头。

　背　　景　家庭作业是学生每天的必做功课，但不同的孩子有不同完成作业的方式。用椅子当课桌，能引起您对童年的回忆吗？

　技　　法　我从侧面拍摄，是为了避开椅背对孩子脸部的遮挡；在孩子看题目的瞬间按下快门，是为了避免埋头作业时只能看到头发的尴尬；采用竖构图拍摄，则是使画面更紧凑。

　建　　议　构图方面灵活一些，要根据当时的环境和您想表现的主题来确定采用何种方式的构图，有时候，倾斜着拍摄可能更能表达您的拍摄意图。

　数　　据　Canon EOS 20D，光圈F/5，速度1/60秒，ISO100，EF17-40mm 镜头 26mm 端。

　背　　景　军训结束，女儿收拾好行李准备回家。这是10岁的女儿第一次在校园（军营）独立生活了十天。

　技　　法　我喜欢用中长焦镜头端站在较远的地方来拍摄人物，这样孩子的表情会更自然、更放松。

　建　　议　对于家庭来说，孩子的每个瞬间都有意义，因此您不要吝啬快门。

　数　　据　Canon EOS-1D Mark Ⅲ，光圈F/4，速度1/160秒，ISO250，EF24-105mm 镜头 65mm 端。

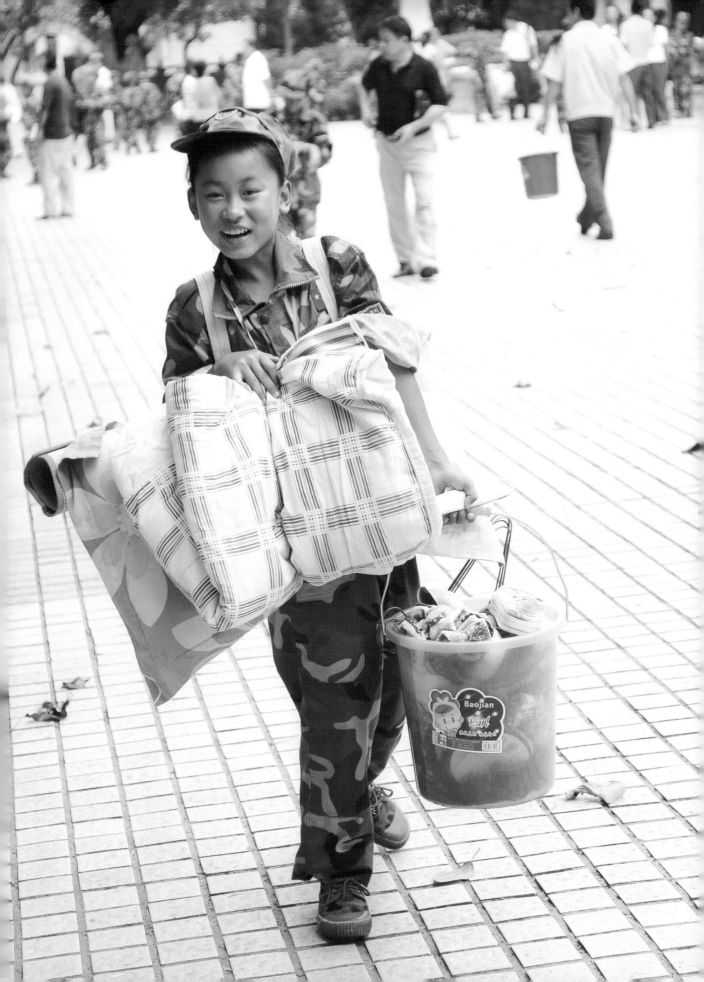

2.4.4　孩子上初中了

经过小学六年的拍摄，您积累了丰富的经验。不要轻视这些图片，要知道摄影艺术家也就是这样拍摄，更何况这是自己家庭的珍贵影像，是财富等无法替代的，也是您用金钱买不到的。

那就再接再厉，继续我们的摄影计划——拍摄孩子的初中生活吧！初中和小学不太一样，孩子慢慢有了自己的社会观，特别是处于青春期的孩子，更是隐约具有一种反叛精神，这时候您要多多同孩子沟通，一起来完成您的拍摄计划。

应该没有什么问题。在小学阶段，凡是有什么家长会、运动会或者"六·一"儿童节活动什么的，我都托词工作忙而让孩子的外婆、奶奶或者妈妈陪她去，其实这就是很好的拍摄机会，我却因为没有意识到而白白放弃了，如今后悔也来不及了。现在孩子进入初中学习，这阶段我可不能再错过了。

我们是作为孩子的朋友出现的，关心孩子的生活与学习，培养孩子独立的人格，尊重孩子的选择。孩子回家也乐意给我们讲学校里发生的事，加上学校经常邀请家长参加在校内外主办的大型活动，我的拍摄机会是很多的。

就是不到学校去，我也有很多拍摄机会，孩子每天不是还有近一半的时间呆在家里吗？同时双休日、寒暑假也是拍摄的最好时机。

拍摄些什么？我想您比我更了解您的孩子。在家做作业、在院子里跟同龄伙伴玩耍、或者您干脆带孩子去野营……拍摄机会不就来了吗？

不要想着光拍摄孩子的肖像，他的生活环境或者生活细节也是值得您记录的。比如孩子小学时候房间里贴的满是奖状，但初中就可能是卡通漫画或者明星图片，这不是很有趣吗？动动脑筋，孩子书本上吐露心声的一句话、衣服上的涂鸦，您都可以拍摄下来，等孩子长大后再来看这些细节，也许会显得更有意味！

小学阶段您拍摄的如上学、运动会等题材值得继续拍摄，因为成长需要延续性。同时您要注意到初中生与小学生的细微差异，幼儿阶段喜欢芭比娃娃，也许长大后会有新的偶像，记录下这些，当您以后将图片整理出来，孩子成长的过程便会脉络清晰！

而这些图片，除了孩子成家时您可以作为最珍贵的礼物送给他们之外，等自己慢慢变老时翻出来回味，那种温馨与快乐，是什么也取代不了的。

拍摄的图片记得要有简短的文字说明，否则时间一长记忆会模糊，弄不清楚这是什么时候在什么地点拍摄的。这个问题我稍后会重点与您探讨。

　　背　　景　同样是背着书包上学堂，上初中的孩子便不是只能坐在父母单车后面，他们已经长大了。

　　技　　法　我还是使用追随法来拍摄这幅图片，因为这样能拍出我喜欢的动感来。追随法难就难在快门速度与镜头追随速度等的控制上，您要多多实验才能获得成功。

　　建　　议　有意识地专门用追随法来拍摄一段时间，对准单车、摩托车、汽车或者行人，试着体会追随快慢对清晰度的影响。

　　数　　据　Canon EOS 5D Mark II，光圈 F/8，速度 1/20 秒，ISO400，EF24—105mm 镜头 28mm 端。

　　背　　景　初中生的课桌与小学生的不一样了，特别是初三的学生，除了一小块写字的地方，课桌已经被各种课本和复习资料占领。

　　技　　法　如果天气晴朗，教室里的光线可以让您手持相机拍摄，用广角镜头可以容纳更多的信息。

　　建　　议　您可以将生活艺术化，但不是所有生活照都要用所谓艺术的眼光来拍摄，不要考虑太多，先拍下来。

　　数　　据　Canon EOS 300D DIGITAL，光圈F/4，速度1/50秒，ISO400，EF18—55mm 镜头18mm 端。

　　背　　景　为了检验学生的真实水平，学校安排学生在操场统一考试。

　　技　　法　我站在楼顶上，从一棵大树的树叶缝隙里拍摄了这幅图片。

　　建　　议　画面上的树叶就是前景。有时候寻找一个前景，可以改善画面的构成，增加立体感，避免单调无趣。

　　数　　据　Canon EOS 300D DIGITAL，光圈F/9，速度1/125秒，ISO100，EF18—55mm 镜头51mm 端。

背　景　我应邀参观了一所民办学校的画室，孩子们正在临摹素描画。

技　法　我发现正面拍摄效果并不理想，便转到一侧，以对角线构图拍摄了这幅图片。对角线构图能增强画面的纵深感。

建　议　如果孩子参加兴趣小组，不要忘了为他们拍摄些图片。也就是说，只要跟孩子学习生活有关的，您都应该拍摄记录，这样才能全面反映孩子的生活。

数　据　Canon EOS 20D，光圈 F/5.6，速度 1/40 秒，ISO400，EF17—40mm 镜头 19mm 端。

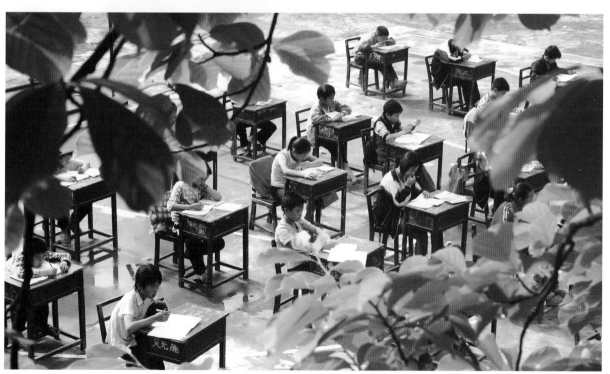

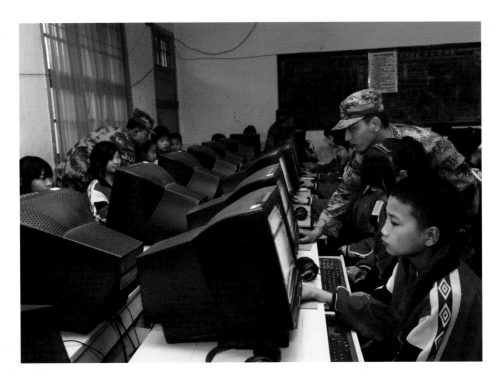

　背　　景　孩子在电脑教室学习是值得记录的。我受邀到一所与当地驻军结对的学校采访，拍摄了这样一些图片，虽然这里没有我的孩子，但如果有机会，建议您为自己的孩子拍摄一些类似图片，记录一下他们的初中学习生活。

　技　　法　不到万不得已，我都是使用现场光来拍摄，以保留现场气氛。在这幅图片里，我甚至将感光度提高到ISO1000，好在现在数码相机的高感光度已经完全值得信赖。当然，如果光线实在太暗，我也会打开闪光灯进行补光。

　建　　议　拍摄自己孩子在学校里学习的机会并非没有，有很多学校会有家长开放日，在这之前您应该熟悉室内拍摄的一些技法，到时候才能大显身手。

　数　　据　Canon EOS 5D Mark II，光圈F/5，速度1/80秒，ISO1000，EF17–40mm镜头32mm端。

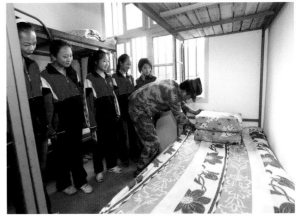

　背　　景　学生时代的寝室也是不能错过的，当然士官教孩子们折被子的场面更值得记录。

　技　　法　为了记录更多的画面，我使用广角镜头来拍。拍摄位置是需要仔细选择的，否则您无法看到士官的动作和孩子们的表情。

　建　　议　学校里孩子的寝室是他们生活的私密空间，但您为孩子拍摄一张寝室的全景图片做纪念并不会侵犯他们的隐私。

　数　　据　Canon EOS 5D Mark II，光圈F/5，速度1/80秒，ISO1000，EF17–40mm镜头19mm端，外置闪光灯补光。

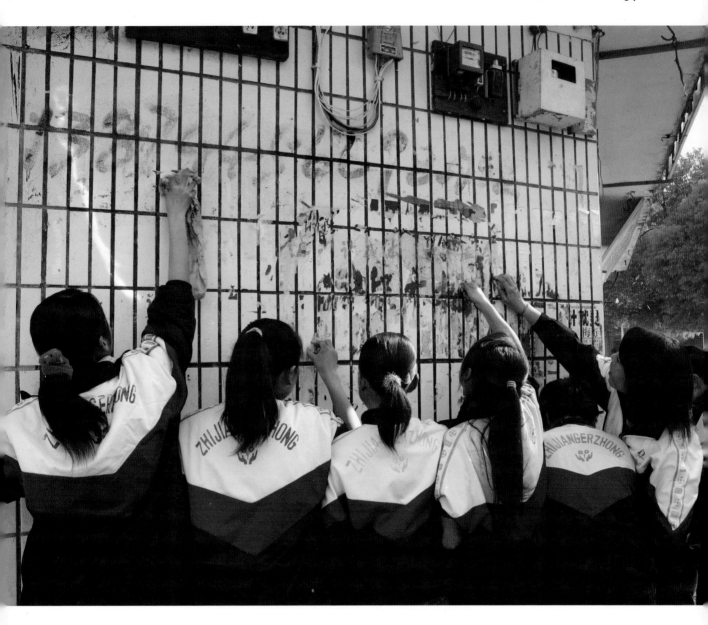

　　背　　景　生活照干吗一定面对镜头正儿八经地拍？有时候拍拍侧面，甚至拍一些背面图片会更有意思。

　　技　　法　拍照不是随随便便按下快门的活，只有在神态动作都比较理想的时候拍摄，您才能拍出好照片。

　　建　　议　学校经常会开展一些学雷锋做好事的活动，如果您知道孩子今天有这样的活动，而您又能抽出几个小时，一定不要放过这样的机会。把孩子跟同学一起劳动的场面拍摄下来，比单独拍摄孩子一个人更具有纪念意义。

　　数　　据　Canon EOS 300D DIGITAL，光圈 F/9，速度 1/250 秒，ISO400，EF18—55mm 镜头 18mm 端。

　背　　景　这是一张多位初中生用过的课桌表面，有时候从孩子的课桌上我们能读到他们的心声。

　技　　法　为了清晰地展现桌面的质感和纹理，我将相机架在三脚架上，让相机跟桌面平行，并设置小光圈来增加清晰度。

　建　　议　关注孩子的生活环境（比如房间，小学时候的房间装饰与初中阶段的装饰不同）或者使用过的物品，有时候您会发现更有趣的现象。

　数　　据　Canon EOS-1D Mark Ⅲ, 光圈 F/11, 速度 1/5 秒, ISO50, EF17-40mm 镜头 32mm 端。

2.4.5　紧张的高中生活

　　高中生活是紧张的，看看您孩子课桌上堆积如山的课本以及教辅资料就知道了。在这段时间里，他们甚至需要到学校住宿，以争分夺秒地利用好每一分钟，至于双休日、寒暑假，那就别想了。

　　学习，学习，再学习，这是局外人对高中生活的印象。可别着急，高中生也有他们自己的快乐。成长是快乐的，学习也是快乐的！在成长中学习，在学习中成长更是快乐的！作为过来人，您可以怀着自己当年的情感走进孩子的高中校园，为孩子留下几张这个时期学习生活的记录。

　　不要过多打搅孩子，也不要过分给孩子施加压力，大多数父母关心过分，造成孩子心理极不稳定，这样的状态容易导致孩子高考失常，最终抱憾考场。

　　我这里要说的是您需要继续拍摄孩子高中这三年的生活，和小学、初中的拍摄方法一样，不需要拍摄太多，我觉得一年去学校一到两次即可，除了拍摄您还可以找老师了解孩子在学校里的情况。

　　重点把镜头对准孩子的上课、课间活动、挑灯夜战以及紧张的高考前夕、收到大学录取通知时的兴奋场面吧，或者，您干脆把相机交给孩子，让他们自己去记录自己的生活，您只要跟孩子沟通，共同商议拍摄哪些内容即可。

　　背　　景　到了高中阶段，学生们就不需要再背着书包上学了，但是他们的学习会更紧张，生活更有规律。

　　技　　法　我还是用追随法来拍摄高中学生上学的瞬间，追随拍摄产生的速度感，更体现出那种紧张的感觉。

　　建　　议　不管是乘私家车还是搭乘公交车上学，抑或是步行去学校，您都可以真实地记录下孩子上学时的情景。不需要您天天陪孩子去读书，在孩子读高中的那一千多个日子里，您只要拍摄几次就行。为孩子做点什么吧，不要总是用工作忙作借口。

　　数　　据　Canon EOS 5D Mark II，光圈F/8，速度1/25秒，ISO500，EF24—105mm镜头105mm端。

　背　　景　高中阶段，课桌上的书更高了。如果把几个阶段类似的图片摆在一起，您就会发现这些明显的变化，这就是摄影的魅力。

　技　　法　拿起相机直接拍摄吧，不需要考虑什么技巧技法。

　建　　议　您可以拍摄跟小学、初中一样的场景图片，其实把这些图片放在一起后，摄影那记录历史的意义才真正体现出来。

　数　　据　NIKON E4500，光圈 F/3.7，速度 1/107 秒，ISO200，相机固定镜头 8mm 端。

2.5　亲手为父母长辈拍张照

我觉得，当您购买了相机，懂得怎么使用后，要做的第一件事便是为父母或亲人拍摄几张照片，不管是尽孝还是别的目的，这样做都是应该的，也是必需的。

为父母长辈拍张照片，是作为儿女的您表达孝心的方式之一，可是很多人会忽略这个问题。记得我开始学习摄影的时候，也是把这玩意儿当着所谓高雅艺术去追求来着，总是舍不得将相机对准父母亲人，认为那是浪费胶卷（相对数码而言，传统摄影的胶卷成本是比较高的，而那时候我们的经济状况远比现在差）。

我这个想法来源于当时媒体的宣传，活跃在摄影界比较有名的一些摄影家发表文章，往往是说自己如何如何坚持，如何挤出每一分钱来摄影，舍不得为亲人浪费一张底片，而对准那所谓的创作题材时，胶卷像打机枪子弹一样爽快……我不知道媒体为什么会这样宣传，以至于很长时间我都把这行为当着摄影圣典来

奉行，还在自己的文章里大加推崇，现在回过头来想想都觉得不可思议。

看看当年留下的大堆堪称废片的底片，我惭愧于少年的无知，后悔当年为什么不把镜头多多对准自己的父母或亲人，以至于父亲英年早逝后，我甚至找不到理想的图片来做遗像！

当国内主流媒体大肆宣扬中国孝道，提倡"常回家看看，哪怕帮妈妈刷刷筷子洗洗碗"时，我才幡然醒悟，泪流满面……

从此，我每次回到老家或者去看自己的亲人，总是带上相机，把镜头对准他们，像当初自己创作一样，虔诚地为他们拍摄几张生活照。

除了少量正儿八经的合影照，我还特别关注他们的生活，记录他们生活中一个个真实鲜活的瞬间。

您还犹豫什么？赶紧拿起相机，亲手为父母长辈拍张照吧！

　　背　　景　姥爷是一个非常勤快的人，他的一句口头禅是："只要有事情做就去做，总会有收入的，不做什么都没有！"这句话一直影响着他的后人包括我。

　　技　　法　在我的眼里姥爷是高大的，我用广角镜头仰拍，记录下他的这个个劳动瞬间，倾斜的画面更增加一种动感。

　　建　　议　拍摄生活照也要有想法，要认真观察，多找些拍摄角度。

　　数　　据　Canon EOS—1D Mark Ⅲ，光圈 F/6.3，速度 1/125 秒，ISO200，EF17—40mm 镜头 17mm 端。

　　背　　景　岳父岳母在烧猪腿，准备年夜饭，女儿和他的小舅舅在一旁观看。这是一幅典型温馨的生活照片。

　　技　　法　我找到一个最适合的位置，将看到的场景拍摄下来。

　　建　　议　我一直认为摄影除了满足少数人的艺术创作外，更多的功能是记录。记录我们的生活、记录我们的历史。

　　数　　据　Canon EOS 20D，光圈F/8，速度1/125秒，ISO100，EF17—40mm镜头17mm端。

　　背　　景　岳母正在准备早餐，一束阳光正好照射到她身上，我赶紧抓起相机拍摄下来。

　　技　　法　厨房里的光线非常暗，我把感光度提升到ISO2000，只能用1/25秒速度来拍。我当时拍摄的是一幅大场景，为了参加比赛，才裁剪成这个样子。

　　建　　议　要有信心，生活照也能参赛获奖。这幅图片在"厨房里的妈妈"摄影大赛中荣获三等奖。

　　数　　据　Canon EOS 7D，光圈F/4，速度1/25秒，ISO2000，EF17—40mm镜头17mm端，有裁剪。

2.6　生日宴会

当孩子做周岁或者老人过大寿时，一般都会大摆筵席，通知亲朋好友过来庆贺一番，这时候的生日宴会就显得很正式，有的甚至会请婚庆公司主持生日宴会，按一定流程来操作。

一般而言，这种比较大排场的宴会，会有专门的摄影摄像师来记录，作为摄影爱好者，您参加朋友的生日宴会时不妨也扮演摄影师的角色，尝试着来拍摄宴会的全过程，为今后的工作积累摄影经验。

但我们更多接触到的是普通生日。普通的生日很常见，对于一家三口的家庭来说，您一年中就有三次拍摄机会。

我们就以孩子的生日宴来简单说说怎么拍摄的问题吧。拍摄前您应该准备闪光灯或者安排在比较明亮的环境中举行庆祝活动。当然，有关相机、电池、存储卡等也要做好准备，拍摄中不要出现相机没有电或者存储空间不够等情况。

拍摄生日宴会，不外乎从两个环节来表现，一是拍摄生日宴会的准备过程，如到蛋糕店预订蛋糕、准备生日用餐等；二是拍摄过生日时的场面，生日宴会过程中的一些如点蜡烛、吹蜡烛、吃蛋糕等重要场景都是您的拍摄重点。

在拍摄中您要注意以下几点。

一、构图　家庭宴会一般活动场地狭小，拍摄时可能因为相机镜头原因，您无法拍摄全景图片，这时候您要注意构图不要过于饱满，否则干脆抓拍细节。

二、表情　要以抓拍人物表情为重点，同时注意拍摄出欢快、喜悦、和睦的气氛来，一般画面色调为暖色更能体现温馨的氛围。

三、细节　细节决定成败，一幅成功的摄影作品，摄影师是非常注重细节表现的。比如生日宴会上孩子许愿时虔诚的表情，吹蜡烛时专注的眼神或者吃蛋糕时满嘴奶油等，您都可以用特写的方式拍摄下来。这些图片往往比一幅全景图更让人难忘。

背　　景　女儿十岁生日时去吃肯德基。

技　　法　我没有使用闪光灯来破坏现场气氛，还好店铺里的光线比较明亮，同时暖调灯光下气氛比较温馨。

建　　议　拍摄生活照要有生活气息，不要像照相馆那样喊两声"坐好了"、"看镜头"，然后"咔嚓"。

数　　据　Canon EOS-1D Mark Ⅲ，光圈F/5，速度1/30秒，ISO640，EF17-40mm镜头28mm端。

背　　景　　每个家庭每年
都会过几个生日，当然孩子的
生日会更为重要。

技　　法　　为了保持蜡烛
的光线效果，我没有使用闪光
灯，而是采用提高感光度、使
用大光圈和慢速快门来拍摄。

建　　议　　用这种方法拍
摄，您需要一个稳定的三脚架，
同时还需要家人的配合，即快
门打开时候大家保持短时间的
静止状态。

数　　据　　Canon　EOS
20D，光圈F/4，速度1/2秒，
ISO400，EF17—40mm 镜 头
17mm 端。

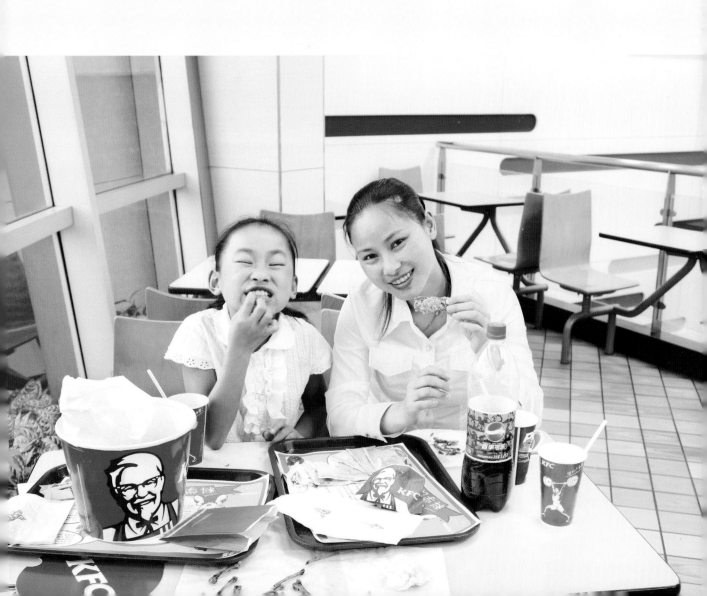

2.7　参加聚会

作为社会中的一员，您的生活中当然少不了聚会，如同学聚会、朋友聚会以及家庭成员聚会等，这些有意义的瞬间都值得您认真拍摄下来。

2.7.1　聚会拍什么

聚会随处可见，三朋两友外出踏青野炊，或者单位组织休闲活动、过年全家团聚等都属于聚会范畴。

聚会拍摄些什么，这是一个问题，因为可以拍摄的东西太多，弄得人眼花缭乱，反而不知道从何处拍起。实际上，只要是自己感兴趣的东西您都可以尽情拍摄，如聚会场面、聚会地风光、有趣瞬间、有意思的细节等。

举个例子吧。比如拍摄给父母祝寿的生日聚会，您可以从以下这些方面入手。

一、准备　如寿宴前的家庭会议、寿堂布置、食物采买等，您可以进行记录性拍摄。

二、迎宾　如在门口迎接客人，握手、拥抱、寒暄等，记得抓拍大家自然放松的神情。站在一个不容易被人注意到的地方，在大家没有意识到的情况下拍摄，可以捕捉到更加真实而自然的笑容。

三、拜寿　如果是比较正式的寿宴，

会有晚辈给长辈拜寿的情节，这时候您要做好准备，及时抓拍精彩的图片。要多把镜头对准老寿星，拍摄他儿孙满堂幸福满面的场景。

四、合影　机会难得，您一定要建议大家拍摄一张合影。至于合影的拍摄方法，我在下一节详细介绍。

五、就餐　您可以从厨房里厨师做菜开始拍起，一直到宴会结束。拍一些大场景，整个厨房、准备中的食物和快乐的厨师。同时也要拍一些近景，食物、厨具和人的特写。您可以用照片向大家展示食物的制作过程，煎、炸、煮、炖、烤……

至于就餐的拍摄，其中的细节您随意选取吧！

六、送客　酒足饭饱，客人们要离去了，这时候也会出现告别的精彩画面，记得及时抓拍下来，特别是客人与寿星的告别场面，不要错过哦！

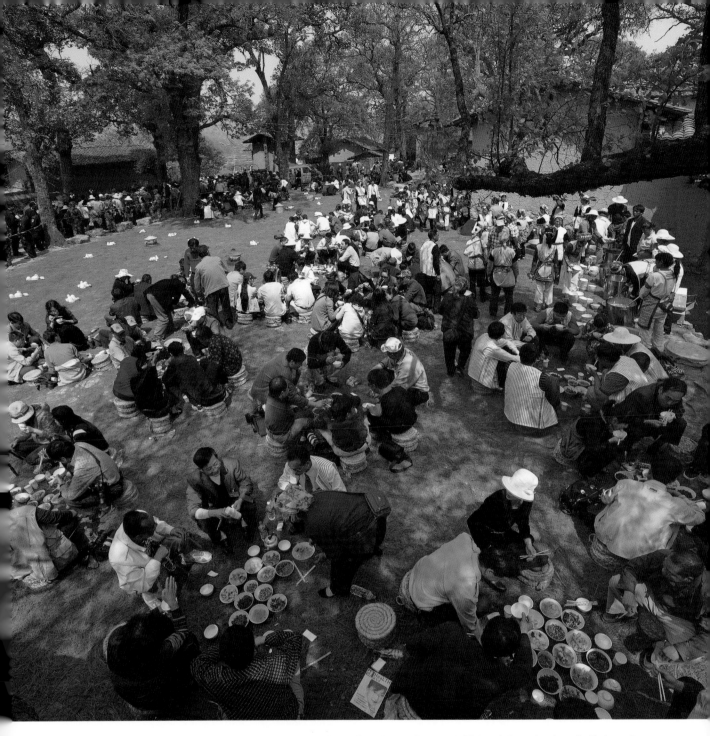

　　背　　景　　这个大场面的聚会，是我在云南弥勒县红万村采风时拍摄到的，当时正在举办一年一度盛大的祭火节。我拍摄了工作人员将小山般的松针铺在地上的过程，然后等这些贵宾围在一起就餐时，拍摄了这幅全景图。

　　技　　法　　场面比较壮观，但我发现用一张图片无法拍出我想要的画面，便快速地上下拍摄两张，后期用 Photoshop 拼合而成。

　　建　　议　　接片是表现大场面的有效方法，当你遇到广角镜头都无法拍摄的场景时，不妨使用接片来表现，但要小心控制变形。

　　数　　据　　Canon EOS 5D Mark II, 光圈 F/11, 速度 1/250 秒, ISO200, EF17—40mm 镜头 17mm 端, 两张接片。

2.7.2 把合影拍好

在聚会中我们拍摄得最多的就是合影，可以说拍摄合影是必需的工作。建议先从拍摄人数少的小团体合影开始，因为合影的人越多，就越难拍。

要拍出好的合影应该注意以下几点。

一、使用标准镜头，避免人物变形

尽量使用50mm标准镜或者50mm焦段拍摄，避免广角镜头产生的近大远小透视变形。

二、使用三脚架和快门线

因为拍摄集体合影需要较大的景深，所以常选用较小的光圈拍摄。这时快门速度较慢，为防止拍摄中出现用手按动快门引起相机震动（即所谓"手震"），影响画面清晰度，因此在拍照中必须使用三脚架稳定照相机，同时设置反光板预升以及使用快门线避免反光板翻动引起的"机震"。

三、使用小光圈和较快速度

集体合影的前后排有一定的距离，因此要有足够的清晰度（即最前一排与最后一排的人都清晰），需要使用较小光圈（如F/8-11左右）来增加景深。同时，为了避免因人物晃动而出现的模糊，快门速度不能低于1／60秒，如果光线过暗，则需要适当提高感光度。至于对焦，若前后共有五排，您应该将焦点对准在第二排

中间人物的眼睛上。

四、大型合影的队列

拍大型集体合影时，最好用简单的凳子或学生椅，排位时前后排尽量紧凑一点，以便更有效地利用景深，拍出清晰照片。队列的安排一般是第一排坐凳子，第二排站地面，第三排站凳子，第四排站桌子，倘若人还较多，前面可再蹲一排。

如果利用大楼前的石阶照集体合影，人群站队排列应注意隔阶站队（即前后两排之间应空一个台阶），这样才能避免前排遮挡了后排。

五、注意没有闭眼睛和走神等情况

拍摄前先看看队列中有无前排遮挡后排的情况，如有则应调整一下位置。在按动快门前举手示意，提醒大家注意力集中，以免出现闭眼或晃动。

作为摄影师，控制现场是你的目标之一，要做到让所有人都集合起来，然后在几秒钟之内完成拍摄。每当场面有失控的倾向时您可以向大家保证："我只拍几张照片，然后你们就自由了。"这会很有用的。如果人们知道目的，就会在您招呼他们之前站好并摆出笑容，他们会非常配合您以尽快结束。

　背　　　景　合影无处不在。

　技　　　法　拍摄大型合影一般使用标准镜头为佳，本图使用的 30mm 镜头端乘以半画幅相机 1.6 的倍率，约相当于全画幅相机的 50mm 标准镜头焦段，这样的焦段不容易产生变形，同时还要用小光圈保证边缘清晰度。

　建　　　议　这是一张正儿八经的合影照，拍摄时需要把人员安排好，特别是不要出现前排人头挡住后排人脸的情况。为了防止有人眨眼，我一般会在声音提醒同时连拍数张。

　数　　　据　Canon EOS 20D,光圈F/9,速度1/60秒,ISO100,EF17—40mm 镜头30mm 端。

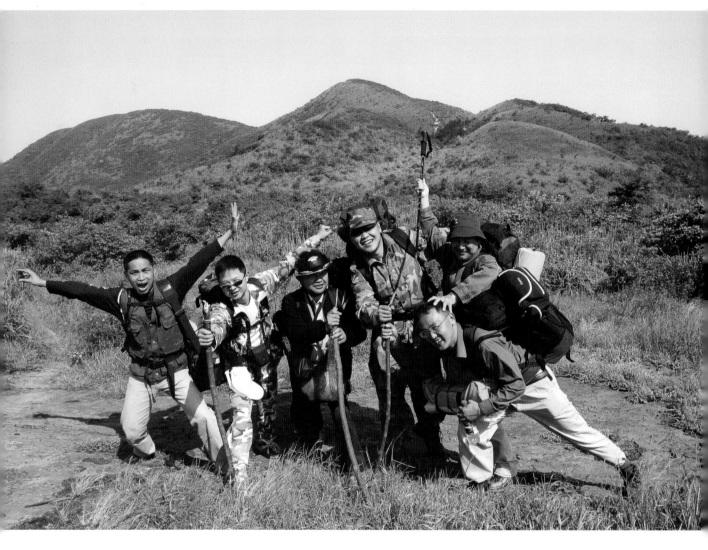

　　背　　景　这是我第一次参加野外露营，我们在下山前拍摄了这张合影。我将相机架在三脚架上，按下自拍装置，然后大家在镜头前做出各种搞怪动作。

　　技　　法　选好能衬托画面主题的背景（如本图背景说明我们是在高山上露营的），然后把画面安排得饱满一些。注意光线位置，不要让脸部变成黑乎乎的。

　　建　　议　拍照不一定都要正儿八经，动起来吧，尽情展现自己的青春活力。

　　数　　据　Canon EOS 20D，光圈F/11，速度1/250秒，ISO100，EF17—40mm镜头17mm端。

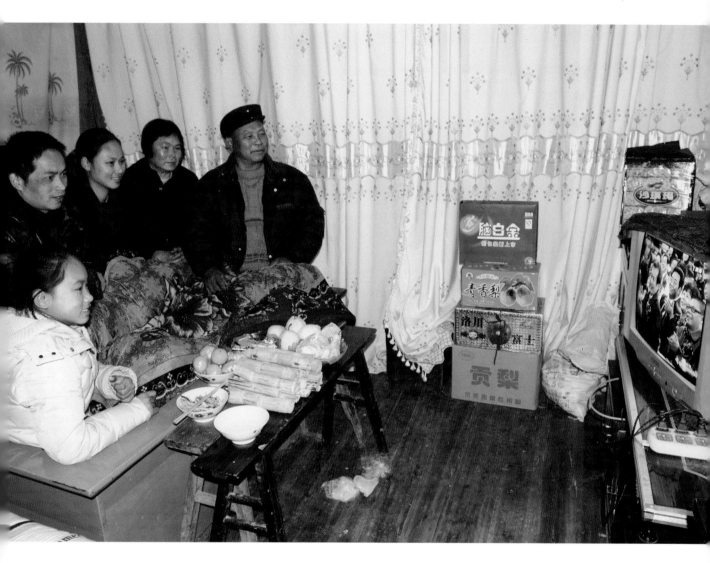

　背　　景　　正儿八经拍摄不是合影的唯一表现模式，特别是一般的家庭合影，我们可以采用更为灵活的方法。

　技　　法　　这幅图片是在女儿外婆家拍摄的，那时候我们正在看除夕夜的春节联欢晚会。因为房间狭窄，我用广角端拍摄，并使用闪光灯照明。

　建　　议　　虽然是相当于约 28mm 广角（7D 相机 CMOS 的倍率是 1.6），但近大远小的透视还是比较明显。如果可能，您最好避免这种情况的出现。

　数　　据　　Canon EOS 7D，光圈 F/5，速度 1/25 秒，ISO250，EF17—40mm 镜头 17mm 端，外部闪光灯反射闪光。

2.8 每年坚持拍一张全家福

坚持每年拍摄一张家庭合影，这是我写作这本书时才深刻感受到的。当我根据写作需要找遍了自己图库中的所有图片，却发现自己并没有坚持下来。结婚十五年，我没能凑齐每年一张的全家福，实在可惜。

回过头来想想，那不是我不能坚持，是当初自己没有意识到每年拍摄全家福的重要性，倘若那时有人提醒，相信我不会留下这个遗憾的。因此，在这里我强烈要求您记住：每年坚持拍摄一张全家福，并且一直坚持下去。

这两年，我们看着女儿飞快地长大，心里慢慢地感觉到拍摄生活照的重要性，当有一天我将这些年来拍摄的全家福按时间顺序排列在一起时，似乎又看到女儿的成长过程，真的让人心生暖意！

倘若您和我一样，以前对拍摄全家福合影没有重视的话，也不要气馁，"亡羊补牢，为时未晚"，您就从现在开始拍摄，同样若干年后，您的家庭变化也会历历在目。您不要不以为然，也许十年看不出您家庭的重大变化，但是二十年呢？五十年呢？

到那时候，您的这些图片便不仅仅只对您的家庭有意义，那是对整个社会都有意义的，这时候您的家庭史就上升到社会史了！

至于怎么拍摄，我给您几点建议。

一、固定时间　或每年春节，或者夏天的某个纪念日。

二、固定地点　最好选择一个地标性建筑物做背景，每年到此拍摄，或者干脆在自己家门口，当然客厅也是理想的拍摄地点。

三、使用自拍　您可以请朋友帮忙按动快门，但我建议您将相机架在三脚架上，启用自拍装置来拍摄，这样拍出的图片更能达到要求。至于其他，您不需要使用什么稀奇古怪的拍摄技法，只要您认真拍下每一张合影，保证图片清晰和曝光准确就行了。

记住，每年坚持拍摄一张全家福！

右边这十张家庭合影，其实就是我家孩子十多年的成长史，当我把这些图片摆在一起的时候，这个意义便显现出来了。可以说这些图片对于我的家庭来说意义非凡。

和爸爸妈妈在一起
98.7.4

1998 年

2000 年

2003 年

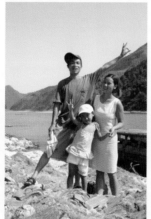

2004 年

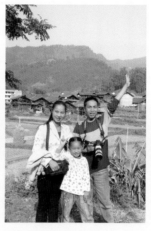

2005 年

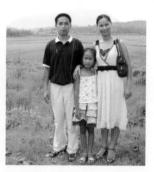

2007 年

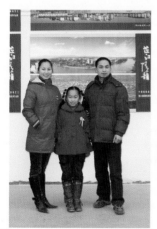

2008 年

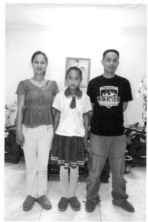

2009 年

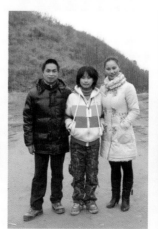

2010 年

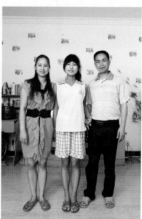

2011 年

2.9　生活照的保存与整理

也许您一年拍摄不了几张图片，所以会认为这些图片不值得整理，说不定就随随便便把图片保存在存储卡或者电脑桌面上，爱理不搭的。

以前我也是这样，但出了几次让我不寒而栗的大事后，我才彻底改变了主意。

胶片时代底片发霉褪色的事儿就不说了，单说进入数码时代。还是硬盘价位高高在上的时候，我花重金购买了一个大容量移动硬盘，将自己多年拍摄的所有图片都存放到里面，以为这样便进了保险柜。但一次制作VCD影像文件时，我将移动硬盘用USB数据线连接在电脑上挂了一夜，等第二天起来一看，VCD压制失败，移动硬盘彻底挂掉，我的所有图片没了（之后到电脑城恢复也只找到一小部分能用的，听说有更好的硬盘恢复公司，但费用让人望而生畏），还好之前我的大部分图片都刻有光盘。后来我才知道，移动硬盘不能当作工作盘长时间挂在电脑上。

之后，又陆续听说有影友电脑中毒丢失了硬盘中的图片，也有电脑被小偷偷走使所有图片丢失的。

倘若数十年的图片因为自己不小心或者保存不当而丢失，这打击相信不是所有人都能经受得起的。因此，怎样保存好图片，您还需要下些工夫。

通过数十年的摸索，我根据自己的情况总结出一套整理和保存方法，这里我将与您一起分享。

一、光盘保存法　用刻录机将图片刻在光盘上，这样做的保险系数比较大，但查找相对麻烦一些，而且我发现在DVD光盘上刻录时，容易刻坏图片，造成图片丢失。

二、网络保存法　目前有不少网站提供网络相册，如果您的图片不多可以考虑这个保存方法。但我经历过因网络升级而使辛辛苦苦上传了两年的博客崩溃的事件后，对网络的安全性也有了怀疑。

三、硬盘保存法　这是目前比较保险的保存方法。现在2000GB大硬盘价格降低到白菜价位，您完全可以购买多个硬盘，一个用来保存原创图片，另外两个（至少两个）用来备份保存整理好的图片。

存档之前您需要进行整理，这是一个

背　景　打闹是孩子间常有的事，这也是他们学习的一种方式。作为家长的您，请不要板着脸老是训斥孩子，给孩子一个成长的空间吧！关注他们而不要关住他们。

技　法　当这两位孩子在不远处比试时，我用中焦镜头悄悄拍下了他们较劲的过程。因为是抓拍，所以画面很自然。

建　议　孩子打闹没什么大不了，放松心态，不要过分指责谁对谁错，与其责骂不如拍照！

数　据　Canon EOS 300D DIGITAL，光圈F/5，速度1/800秒，ISO100，适马105mm微距镜头。

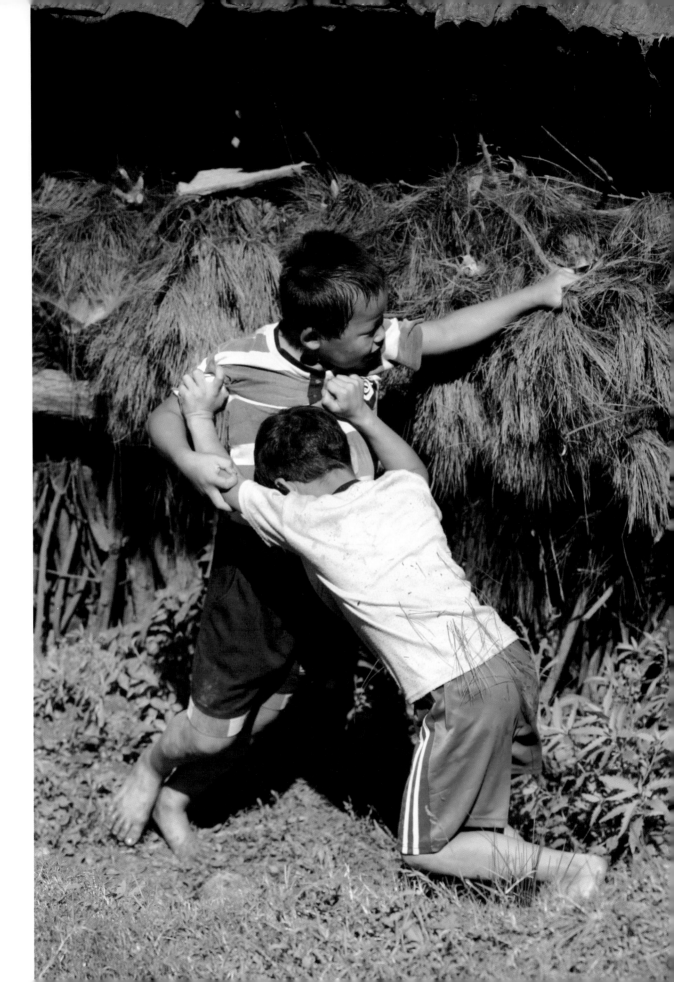

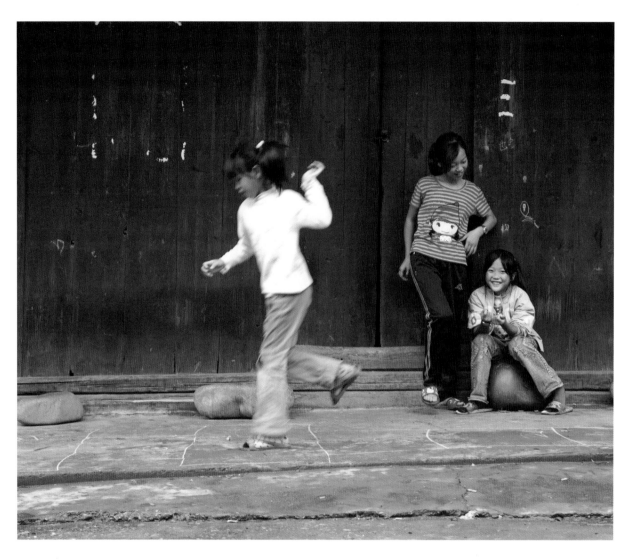

　　背　　景　一般来说，男孩子热衷于打仗之类的游戏，他们总是幻想着自己是英勇的战士在冲锋陷阵；而女孩就要文静多了，她们大都喜欢玩"跳房子"之类的游戏，一小块平地，一支粉笔，一块小石头，便可带来无尽的欢乐。

　　技　　法　我看到这一场景时，天已经快黑了，光线也比较暗，我只好将感光度提高到ISO800，用1/80秒速度抓拍了几张。

　　建　　议　如果是拍摄自己孩子玩游戏，您需要注意背景的选择，不要将孩子的身影融入杂乱的背景中。

　　数　　据　Canon EOS 5D Mark II，光圈F/5.6，速度1/80秒，ISO800，EF24—105mm镜头55mm端。

很费时间的事儿，但您必须要预先整理好，这样才能方便以后的查找和使用。

我也是为整理图片费尽心血，却一直没有找到最理想的整理方法。虽然我们可以按照图片库的方法来分类和填写关键词，但这个方法太专业太费时间，对我们只组建家庭图库没有太大的意义。

我现在的保存方法比较简单实用，当然您完全可以根据自己的实际情况找出适合自己的分类方法。

一、筛选　每次拍摄回来，我第一步便是将图片导入电脑硬盘，接着把那些相同场景的图片进行比较，留下较为完美的一张，多余的通通删掉。不要舍不得，更不要让无用的图片占用您的硬盘空间。

二、处理　为了保证图片质量，我现在使用 RAW 格式拍摄。但此格式需要解码成高品质 JPEG 通用格式才方便使用，因而在图片存档之前，我需要花大量时间将图片解码，同时将拍摄的接片之类的图片进行全景拼接，有时候还要修掉图片上明显的灰尘斑点等。虽然我花费了大量时间来整理，但长远看来，这为以后节约了大量的查找和调图时间。

三、命名　当数年后您的图片积累到一定程度时，您会发现图片的命名很重要。文件夹或者图片上的名字将直接引导您找到图片。为了防止命名不当而图片排列混乱，我现在是按照拍摄的日期和内容来命名。如 2011 年 6 月 20 日我在湖南省芷江侗族自治县明山森林公园拍摄的云雾图片，我会在文件夹上这样命名："20110620 湖南芷江－明山赏雾【杨志东摄影】"。整理好后，我会打开看图软件 ACDSee，使用「工具」栏的「重命名」功能，按照文件夹的名字为每张图片重命名，如"20110620 湖南芷江－明山赏雾【杨志东摄影】0001"。

四、保存　图片保存有讲究，多年来，我使用过很多种方法，也遇到过不少问题。现在我的保存方法是这样的。

1. 原始图片的保存　将拍摄来的图片进行简单筛选后，只命名文件夹，图片文件的名字不变，作为原始图片保存。如"20110620 湖南芷江－明山赏雾【杨志东摄影　原创】"，这一份文件我会立即保存到专用的原创图库硬盘。

2. 整理完成图片的保存　在电脑硬盘内整理完成并重命名后的图片，我会按照年度保存在另外的图库硬盘里，而且一式两份，即用两个硬盘同时保存。这样，假如有硬盘出现故障，也不会造成图片丢失，将故障硬盘格式化或者购买新硬盘重新复制就可以了。

2.10　养成终身摄影的习惯

养成终身摄影的习惯，这是我对自己的要求。

"终身"一词，现代汉语词典的解释是"一辈子"，"终身摄影"即"一辈子摄影"。"终身摄影"四个字说起来容易，做起来却很难，需要有坚定的信念与坚强的毅力。

曾经听说有人每天为自己拍摄一张照片，到现在已经坚持十几年了，我觉得这非常了不起，至少我是远远做不到的。

记得孩子刚出生的那几年，初为人父的我基本上能做到十天半月为孩子拍摄几张，但仅仅坚持了两年，拍摄的热情便渐渐淡下来，再以后，一整年都没给孩子拍几张，能够每天拍摄一张，这需要何等坚强的毅力啊！

您别害怕，其实终身摄影并不是要求您一辈子时间里天天都拍照，对我们普通人来说，那是不必要也是不现实的。

我的意思很简单，就是自己的这一生里，您不要忘记相机，忘记拍摄。平常工作繁忙可以不要理会，但那些特殊的日子如家庭成员的生日、春节等重大节假日、聚会、旅游等，您要记得拿起相机，把这些珍贵的瞬间拍摄下来……

摄影特别是生活摄影，是需要您用一辈子来拍摄的。

背　　景　女儿将沙发垫子倒过来放，便"建造"出了自己的"宫殿"，她可以在这里上演白雪公主和七个小矮人的故事，也可以编出她自己的故事。总之，不要小看这样的"房子"，那是真正属于孩子自己的天地。

技　　法　我用机顶闪光灯补光，把孩子玩耍的图片拍摄下来，拍摄时，我还把躺在旁边沙发上看电视的妻子也拍进画面，让图片充满家庭温馨。

建　　议　孩子小的时候，要关注他们的一举一动，并且及时拍下有趣的举动，据我的经验，大多场景是不会重复的。

数　　据　Canon EOS 300D DIGITAL，光圈F/4，速度1/20秒，ISO100，EF18—55mm镜头25mm端，机顶闪光。

CHAPTER3

博客一族的摄影秘笈

博客并不一定要有摄影图片，但配有精美图片的博客会
更加精彩。如此，您为什么不让自己的博客更精彩些？

作为摄影者，博客怎能缺少图片？为摄影做一个博客，或者为博客拍一些照片，那是一件令人很愉快的事！

3.1　博客怎能少得了图片

作为摄影者，博客怎能少得了摄影作品？

您不会把随手拍摄乱七八糟的图片一股脑放到博客上吧？如果别人看到您的图片会觉得此人水平太逊，您还不如不放图片呢！

有些人喜欢到网络上搜寻别人的作品放到自己博客上，如果注明转载出处还问题不大，否则您就有侵犯他人著作权嫌疑了。作为资深摄影者，估计您也鄙视这样做吧？

几年前，我开始每天记写一篇日记，记录摄影心得、日常所感、旅游见闻，或者是灵感一现……数年坚持下来，不经意间积累了上百万字的资料，对我后来的拍摄以及写作都带来了极大帮助。对于喜欢上传博客的您，培养记录的习惯也是有益的。

摄影人做一个博客是必要的，一则能够宣传自己，二则可以广交朋友，但有几点需要注意。

1．选择稳定的博客网站　在博客风靡的时候，我组建了自己的摄影博客，花了数月时间疯狂上传自己数年写下的日记，可惜我选择的是当地稳定性差的网站，一年后由于网站技术升级将我数年的心血变成乱码，这个打击让我垂头丧气之极，几乎丧失了经营博客的兴趣。

2．选择对口的入住"村落"　网络上专业的博客网站非常多，您只要搜索一下就能很快找到。经过多年的建设，这些网站的设计已经非常成熟，大都能满足各类专业人士的需求。这些博客网站分类很细，比如博联社就分为摄影村、演艺村、学术村、作家村、纸质传媒村等，为了不让自己的博文淹没在网络海洋中，选择合适的进驻"村落"是很重要的。

3．制定上传策略　不要期待您的文章一上传就会引起轰动。虽然"酒香不怕巷子深"，但适当地宣传也是非常有必要，可以让您快速地摆脱默默无闻、无人问津的状态。

背　　景　1月11日，湖南怀化，2011 年第二场雪，覆盖着白雪的汽车局部。

日记选摘　"下了雪还是要出去看看的，能不能拍摄到什么是运气问题，在家里不出去就是态度问题了。

出来拍摄时天已经亮了，昨晚的雪边下边融，路上都湿漉漉的，只有人行道上还稀少地保留一些。我得赶紧趁行人不太多时拍摄一些图片，否则雪地会被踩得乱七八糟。也不能等光线，再等雪就融化了。

这地方不适合拍摄大场景，我还是按照老规矩寻找抽象画面。路边的废旧轮胎、汽车、山野的草叶等，只要有一点点感觉，我都兴致勃勃地拍摄着。没办法，几天没按快门，手开始发痒了！"

数　　据　Canon EOS-1D Mark Ⅲ，光圈 F/18，速度 2.5 秒，ISO50，EF24-105mm 镜头 105mm 端。

背　　景　2011 年 3 月 8 日，湖南新晃，油漆斑驳的门。

日记选摘　"我们没有联系到车辆，鱼市镇政府也没能提供合适的车，一行人只好在政府大院边晒太阳边等修理师傅来修车！

等待是无聊的，我可不愿意这样将时间白白浪费掉，便取出相机在政府大院来来回回寻找，寻找一些能够进入镜头的题材。那些破旧的门窗、斑驳的墙面、撕掉标语后留下的层层叠叠的痕迹等当然是最先吸引我的。我先手持相机拍摄几张，看时间还充裕，又取出三脚架细细琢磨——小品摄影是需要精雕细琢的！"

数　　据　Canon EOS-1D Mark III，光圈 F/13，速度 1/10 秒，ISO50，90mm 微距镜头。

3.2　写什么内容拍什么照

一般来说，博客就是网络世界提供给您的一个舞台，您可以在这里说梦话、套话、心里话，也可以在这里针砭时弊、发泄不满，同样也可以利用此平台与人分享您的思想……

如果您只是想把这里当成一个堆放您个人资料的地方，对别人的关注并不十分在意的话，您尽可能按照自己的意愿去做。倘若您还想用此平台宣传自己，提升知名度和美誉度，您就得费一番心思了。

千万不要忘记您的制胜法宝——相机。

3.2.1　记录现实生活环境

在自己的博客上发表言论，只要不违反国家的相关法律法规，应该不会受到限制。但我以为，我们应该多表达自己心中的快乐，不要老是吹胡子瞪眼的，除了牢骚还是牢骚。

和大多数博友一样，我以前的博客几乎都是怨气冲天，不是抱怨居住地的空气混浊、噪音扰民，就是埋怨政府机关的官僚作风，有时候甚至对主管部门那些工作人员

的丑恶嘴脸大动肝火……文字写了，博客上传了，怨气发了，但问题没有得到解决。

现在我的心态平和多了。惹不起我躲，躲不过我无视。心胸渐渐宽阔起来，于是便有更多的时间去钻研自己喜欢的事业。

不可否认，社会在进步，我们的生活水平在提高。关于公平，地面都有高低起伏，又怎么可能有绝对的公平，您需要的自己可以去争取，牢骚怪话不会解决问题，相反还会影响您的心境。我的观点是，生活是美好的，而生命是短暂的，何不用这短暂的生命多体验美好的生活？与其悲愤，不如快乐！

好了，我不是说客，就不做说客的事情了。关于摄影师博客的写作或者拍摄些什么等问题，其实也没有一定之规。您可以图文并茂，也可以以图代言，但我建议您发挥摄影的长处，多多用图片来说话。

这就又回到拍摄什么的问题。我以为，您可以多多关注身边的人或者事，特别是您居住地以及周边的环境变化，更要多用相机拍摄记录，这些现在看起来不起眼的图片，说不定若干年后就成为了珍贵的历史资料。

很多年以前，我走遍了自己工作的那个小城的大街小巷，把我眼中所见的那些古老的、新修的或者荒凉的地方拍了个遍，才短短十数年，有很多地方便不复存在，被新的更气派的建筑替代，于是，我的那些图片便成了历史的见证。

不仅是为您在博客上宣传的问题，也不是非要让这些图片产生多少经济效益。为历史留真，我觉得这是摄影师的职责，做这个事情很有意义。我的想法很简单，等年纪大了，就将那些图片捐赠给当地的档案部门，让后人能了解我们当时的生活！

这下您有事做了。仅拍摄下来是不行的，您还得花些时间对图片做简单的文字说明。我见过不少摄影者，他们将拍摄的图片一股脑丢到硬盘里，以为硬盘很大，能放很多图片文件，但时间一长，却发现想用一张图片时无处可寻，无从找起！

还有些图片，您自己当然知道拍的是什么，但如果没有标注的话，几十年以后，当您的那些图片被作为珍贵历史资料供后人研究之时，我敢肯定，弄不懂其意思的定是十有八九！在崭新的面貌前，如果没有恰当的标注和解释，又有谁能考证出这是哪个地方数十年前的面貌呢？这将会给后人带来多大的遗憾！

一直以为，拍摄记录身边的变化，是每一位摄影师的责任。当若干年后这里发生翻天覆地的变化时，您原来拍摄的那些图片的价值便体现出来了。不要老想着什么沙龙艺术，为历史尽一份责任吧！

2004 年 8 月 6 日，湖南芷江，沿河吊脚楼。

2011 年 5 月 17 日，湖南芷江，沿河吊脚楼新貌。

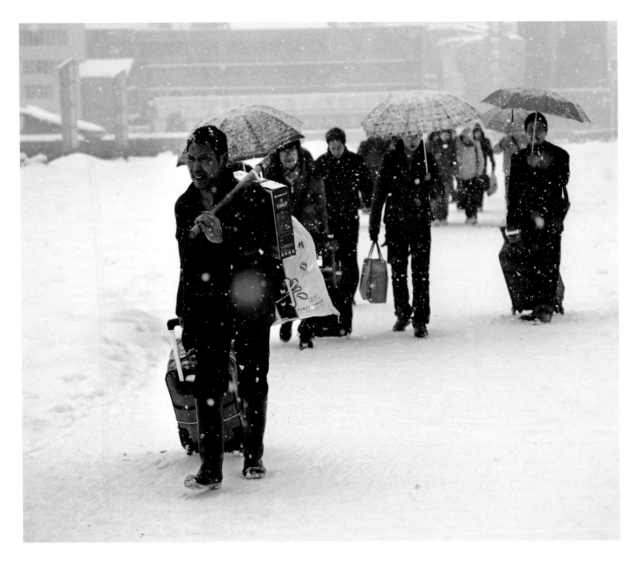

　　背　　景　1 月 20 日，2011 年第三场雪，火车站急着赶回家的人们。

　　日记选摘　"看着雪花飘扬的广场上熙熙攘攘的人流，我知道自己的拍摄目标就是这些提着大包小包赶着春运节拍回家的旅客。现场气氛非常之好，有我正想拍摄的画面。我先用 24mm 广角端拍摄，却发现画面松散而凌乱，这感觉不好，我很不喜欢。我要拍摄的是画面紧凑、气氛热烈、表情自然的图片，用中长焦镜头端能压缩画面，并让我拍摄得更从容。"

　　数　　据　Canon EOS 5D Mark II，光圈 F/5.6，速度 1/400 秒，ISO400，EF24—105mm 镜头 105mm 端。

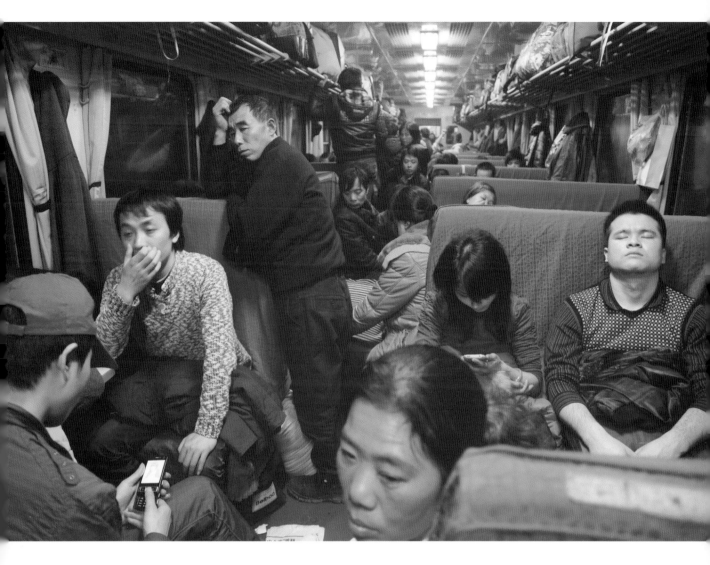

　背　　景　2011年1月23日，凌晨1点，从长沙领奖回来的火车上。

　日记选摘　"晚上20点20分，火车缓缓离开长沙，驶向家的方向。
火车车厢同样挤满了春节回家的人们，我夹在金枪鱼罐头似的车厢里苦
苦挨了约8个小时，终于在次日凌晨4点半回到家中。回家真好！"

　数　　据　Canon EOS 5D Mark II，光圈F/4.0，速度1/25秒，
ISO2000，EF24—105mm镜头24mm端。

　　背　　景　2010 年 12 月 23 日，修建中的舞水河沿河风光带。

　　出门散步也可以带一台小数码相机，随手把看到的景象拍摄下来，日积月累，便是一笔可观的财富。

　　数　　据 SIGMA DP1，光圈 F/7.1，速度 1/125 秒，ISO100，17mm 镜头（相当于全画幅 28mm 镜头）。

　　背　　景　2008 年 9 月 13 日，湘西凤凰，沱江边防护栏的柱子上有人用粉笔书写着"我爱你"。

　　日记选摘　"凤凰美丽的夜景让我欲罢不能，想起前年上海《都市丽人》杂志向我约稿凤凰酒吧图片的事，忽然觉得自己应该拍摄一些关于凤凰的图片，逐步积累这方面的资料，争取做一个凤凰图片库，至于以后图片的去处，那等以后再说！

　　关于一个城市的图片库，要做的事很多。城市的发展、变化，现今城市的方方面面包括建筑、人文、生活等，甚至可以细到每一个窗花、每一个檐口、每一种美食，美好的、丑陋的，阳光的，灰暗的，什么都可以拍，什么都必须拍，越全面图库的价值越大。"

　　数　　据 Canon EOS-1D Mark Ⅲ，光圈 F/16，速度 1/2 秒，ISO50，EF17-40mm 镜头 24mm 端。

3.2.2　心情日记的摄影图片

有时候现实比较残酷，您会不可避免地生活在迷茫中，那么心情日记和心情图片便成为此时最好的寄托。

特别是刚刚踏入社会的年轻人，因为工作、生存压力或者因为爱情缘故，或快乐、或悲伤、或痛苦、或欣喜、或闷闷不乐、或忐忑不安 。一般来说，有什么样的心情，便会拍摄出什么样的图片，只有当生活中出现类似场景，您才会第一时间发现并有所感悟。

我在很长一段时间内醉心于生态微距小品，醉心于花言虫语的美妙意境，因而拍摄时便把我对于花草昆虫的欣赏以及我当时的情绪融入画面，以致有朋友对我说，他们除了从我的图片上感受到美好，还感受到一种浓浓的禅境。

是的，您的思想会体现在您的作品中。快乐时您拍摄的作品必定是快乐的，忧郁时您拍摄的图片不可避免地带有忧郁的色彩。有人说摄影走到最后，是拍摄一个人的素养，这话一点没错。

拍摄心情日记的图片，您不必刻意为之，最好是有感而发。我不建议您把摄影当着生活的全部，我认为摄影师如果把摄影当着生活的全部，那会迷失自我，最终在摄影这条路上走不了多远的。

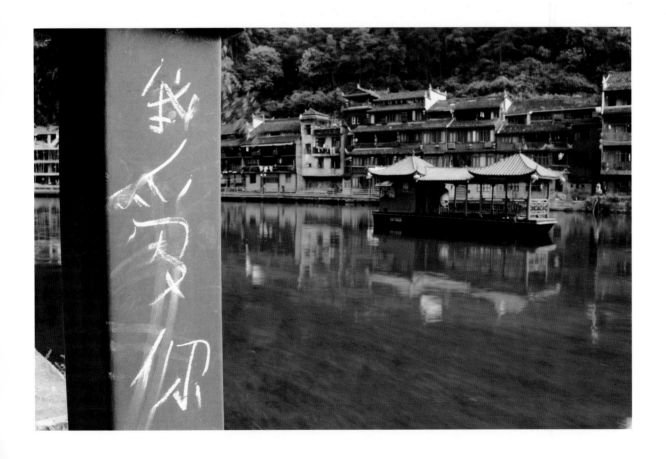

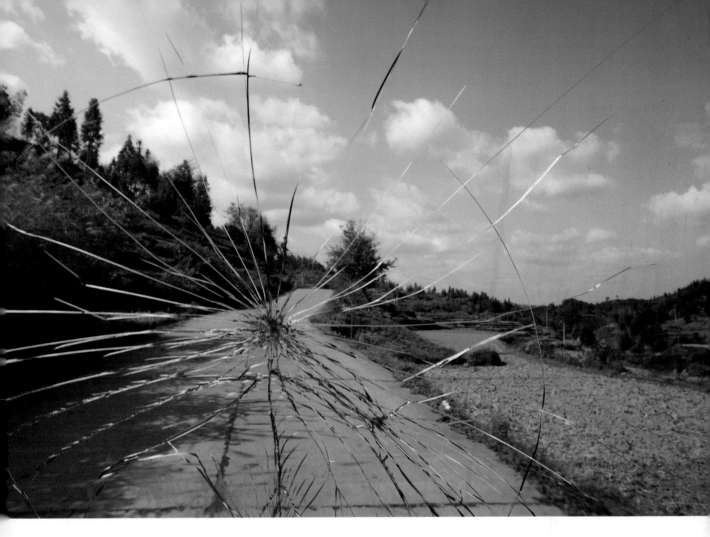

背　　景　2009 年 11 月 1 日，湖南芷江碧涌镇，透过碎裂挡风玻璃的风景。

日记选摘　"我乘坐客车的前挡风玻璃上有几道裂痕，听司机说是被他们公司的司机倒车时不小心撞坏的，暂时还没有时间去修理。我很想拍摄一些跟划痕有关的图片，可一直没有机会坐到前面去，直到车行大约一半路程时，坐在最前面的那位客人下了车，我才有机会完成我的拍摄。

这是一次难得的摄影体验，我尽量把那裂痕跟行进中的风景协调起来，特别是把天空的云彩以及前面的公路拍入画面，取得一种破碎、诡异的效果，表达出我那'世界是易碎的，需要我们小心呵护'的思想。

这效果我喜欢。"

数　　据　Canon EOS-1D Mark Ⅲ，光圈 F/11，速度 1/160 秒，ISO100，EF17—40mm 镜头 17mm 端。

背　　景　2009 年 3 月 3 日，云南昆明动物园，樱花开了。

日记选摘　"那粉色的，艳而不俗的花的海洋美得让我们目瞪口呆，我提着相机在花海中徜徉，发现了这个可爱的小挂件，顿时有了拍下它的冲动。"

数　　据　Canon EOS-1D Mark Ⅲ，光圈 F/5.6，速度 1/250 秒，ISO160，EF100—400mm 镜头 180mm 端。

　　背　　景　1 月 3 日，怀化鹤城，2011 年第一场雪，窗外的风景。

　　日记选摘　"街上的雪早就布满了凌乱的脚印，车辙将街道中央的白雪压成了黑乎乎的雪水。风景就在身边，我趁着吃早餐的间隙，抓起相机对准楼下的风景频频按动快门。"

　　数　　据　Canon EOS-1D Mark Ⅲ，光圈 F/11，速度1/160 秒，ISO100，EF17-40mm 镜头 17mm 端。

3.3　打破常规拍图片

　　常规即通常使用的规则，是大家公认并都在用的方法，对摄影来说如把人拍全、把景物拍摄清晰等就是摄影的常规。

　　我认为摄影人要有反叛传统、打破常规的勇气，这样才会有创造性，才能形成自己的风格，最终创作出与众不同的作品来。

3.3.1　不依常规出牌

　　在反叛传统之前，要先了解传统。任何一种传统都是数百年大浪淘沙留下来的精华，您如果不屑一顾，那就太遗憾了。历朝历代，凡是有所为的艺术大家，无不是吸收了传统精华，然后在此基础上更进一步，创作出属于自己的传统。

　　摄影也是一样。1837 年法国人达盖尔发明了"银版摄影法"。1839 年法国政府买下该发明专利权，并于同年 8 月 19 日正式公布，因此这一天被定为摄影术的诞生日。从那时候算起，摄影术的发明才区区一百多年，但摄影的思想理念却是借鉴了有数千年之久的绘画等姊妹艺术，作为想在摄影上有所突破的您，除了摄影本身，还要多向美术、音乐、文学等姊妹艺术学习。

　　也就是说，只有当您了解比如摄影构图的法则，然后再去有意识地打破那些水平线构图或者三分法、黄金分割等，这样的图片才会深深烙上属于您自己的烙印。

　　背　　景　1 月 18 日，怀化鹤城，2011 年第三场雪，被雪覆盖的一块 "严禁倒垃圾" 牌子。

　　日记选摘　"只好打消外出的念头，转而关注起身边的雪景来。街道、河边、小品、风光、人文什么都拍，但都没有拍到让自己满意的图片。摄影是选择的艺术，倘若没有好的场景供你选择，再厉害的摄影师也无能为力！因此，那就拍些纪念照，记录一下这 2011 年的第三场雪吧。

　　也对，摄影干嘛非要出作品？快乐就行！"

　　数　　据　Canon EOS-1D Mark Ⅲ，光圈 F/11，速度 1/160 秒，ISO100，EF17—40mm 镜头 17mm 端。

　背　　景　1月3日，怀化鹤城，2011年第一场雪，砖头的美丽。

　日记选摘　"美是随处存在的。有时候看起来不美的东西，在特定的环境中便会发生蜕变。作为摄影师，我的工作就是关注并发现这些美丽，进而把它们展示出来。"

　数　　据　Canon EOS-1D Mark III，光圈F/5.6，速度1/320秒，ISO400，EF17-40mm 镜头24mm 端。

3.3.2　关注不寻常的地方

不寻常的地方其实就是最平常的地方，只不过大家会忽略或者无视它们。

我给自己定了个规矩，越是平常的地方就越要多关注，并规定自己要在这样的地方找到不一般的拍摄题材，拍摄出不同寻常的画面来。

这方法很有效。我也是在这样的环境中锻炼出自己的摄影眼，真正体会到一位著名摄影师说的那句话："好作品在几英里外都能看到！"

要保持好奇心，这很重要。到一个地方，您可能会很郁闷：这鸟不拉屎的地方，有什么可拍的？然后连相机都懒得拿出来，甚至拂袖而去。可是您注意到墙角那块孩子的涂鸦了吗？"我不求金钱，只求爸爸妈妈平安！"难道还不能感动您吗？

现在的我，并不会在意拍摄些什么，去什么地方拍摄。有时候我会坐在卧室的床上，看着窗外阳光穿过窗帘照射到墙上的影子；有时候会拿起相机对准自家结露的窗玻璃，研究起玻璃上的露珠跟防盗网钢筋之间的关系……

生活真的很美好，只要您能静下心来享受！当然，对喜爱摄影的我们而言，有了摄影，生活就更美好了！

背　　景　2011 年 1 月 26 日，湖南新晃，朋友孩子房间，贴在墙上的保证书。

一小半张横格纸，一份简单的保证书，一句简单的童言，还有的，是让人忍俊不禁的那份童真！

数　　据　Canon EOS 7D，光圈 F/5，速　度 1/50 秒，ISO400，EF24—105mm 镜头 25mm 端，开启机顶闪光。

背　　景　2010 年 9 月 13 日，贵州铜仁，文笔塔内的一块石砖上，让人心生感动的涂鸦："我不求金钱，我只求爸爸妈妈平安！"

日记选摘　"我们好不容易打听到拍摄铜仁全景的最佳地点，饭也顾不上吃，一行人气喘吁吁爬到城市背后文笔峰顶的文笔塔上，准备拍摄'桃园铜仁 梦幻锦江'的夜景风光。不成想夜景拍得不咋的（天气不好，空气通透性差），在塔内反倒有意外收获，我拍摄了不少年轻人写在砖墙上的关于爱情、事业的文字，这正是我非常感兴趣的题材之一。"

数　　据　Canon EOS 5D Mark II，光圈 F/9，速度 6 秒，ISO160，EF24—105mm 镜头 60mm 端。

3.3.3　反其道而摄

反其道而摄，其实也就是打破传统。比如传统摄影中要求图片一定要拍摄清晰，那您不照此执行，偏偏要拍摄出虚焦、晃动的图片；又比如传统摄影要求将人的脸面拍摄完整，您完全可以只拍半张脸，甚至是半个嘴唇。

索性痛痛快快反叛一回，把您原来想做而不敢做的都做一次，说不定您能借此悟出些什么，让困扰很久的瓶颈柳暗花明呢。

不要怕过分，您可以尽情地释放自己的灵感；也不要怕太过小众无人搭理，网络世界人们的宽容度是很大的，只要是好作品，有可借鉴的地方，您便会获得知音！

当拍来拍去就是那三板斧时，估计您遇到瓶颈了。这时候，您可以反其道而摄之，试着打乱所有规矩，开启逆向思维，为摄影注入一股新风。

背　　景　2006 年 1 月 24 日，湖南芷江，回家过年时女儿同小伙伴玩耍。

灵　　感　天将黑，女儿和小伙伴快乐玩耍。既然无法清晰拍摄，何不干脆更虚
一些。我在镜头追随中按下快门！

数　　据　Canon EOS 20D，光圈 F/16，速度 1/3 秒，ISO100，EF17—40mm 镜
头 17mm 端。

背　　景　2007 年 11 月 23 日，湖
南芷江，舞厅印象。

灵　　感　光怪陆离的灯光，跳来
跳去的人们，还有那让人昏昏欲睡的音
乐，我眼中的一切朦朦胧胧。

数　　据　Canon EOS 20D，光圈
F/8，速度 4 秒，ISO200，EF17—40mm
镜头 17mm 端。

3.3.4　私摄影

摄影可以很大众、很官方，也可以很私人。不要老是把目光投射到那些轰动世界的重大新闻上，对于你我，生活远远要平淡得多。

但平凡人也会有平凡的快乐。您没有机会将镜头对准高官达人、重大事件，肯定有机会对准身边，对准自己吧？这就是我要说的私摄影。

私摄影就是将摄影融入您的私人生活中。"私摄影"这个词出现于 20 世纪八十年代，1986 年，随着女摄影家南·戈尔丁《性依赖的叙事曲》的出版，"私摄影"一词也正式登场，南·戈尔丁被尊为"私摄影鼻祖"。

私摄影的理念一经提出，就风靡起来，很多人特别是容易接受新鲜事物的年轻人，便率先流行起来，他们用手机或者相机，甚至摄像头重新来关注自己、关注自己的身体，于是在网络和一些大型杂志或者展览中，都出现了很多有争议的表现自己私密生活或者私密部位的图片。

我以为，拍摄自己的私密部位来隐喻一种桃色的情绪，只是私摄影的一种。某些人大肆宣扬此类图片，将私摄影引入一种误区，那是有些过分了。

私摄影其实是一种很健康的摄影方式，它包含的范围非常宽泛。从字面上理解，"私"的意思是个人的、自己的，与"公"相对，如私人、私有、私情。它有着不公开性，秘密的，可能合法也可能不合法的。也就是说，跟您自己个人有关的、私人化的生活摄影，都可能算作私摄影范畴。

狭义地说，您拍摄自己那些不宜公开的、私密的生活方式，留着自己纪念，这就是私摄影，比如刚才说到的拍摄自己身体某些私密部位等。广义地说，凡是和您自己有关的，不管是否愿意公开的生活图片，都是私摄影的范畴，比如您的私房照、个人生活照等。

私摄影可以很私人，也可以很大众；可以很暧昧，也可以很纯情；可以很狂野，也可以很绅士；可以很野蛮，也可以很淑女；可以很随意，也可以很正式；可以很私密，也可以很公开。它可以不受任何条条框框的约束，让您尽情释放自己！可以说，私摄影是一种很好的调剂枯燥生活的方式！

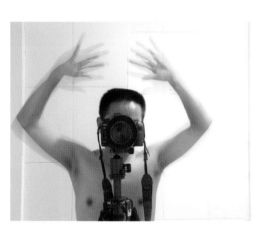

　　灵　　感　摄影可以很私人，但很私人的摄影不宜公示。那么，您还可以拍摄一些半私人的图片用来交流……

　　数　　据　Canon EOS-1D Mark Ⅲ，光圈F/11，速度1/160秒，ISO100，EF17-40mm 镜头。

　　Canon EOS 5D Mark Ⅱ，光圈F/10，速度1.3秒，ISO400，EF24-105mm 镜头等。

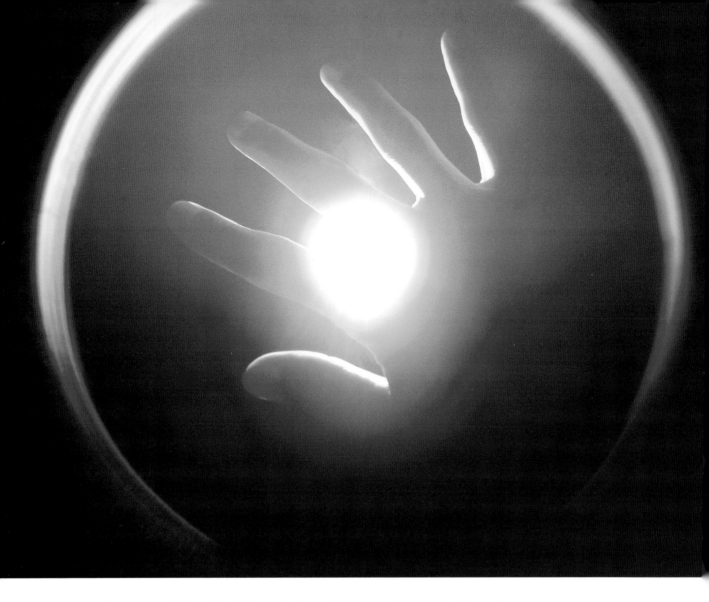

背　　景　我将手伸到相机和白炽灯泡之间，调整相机位置直至出现彩虹环时按下快门。

灵　　感　我无意将安装遮光罩和 UV 镜的老款富士 S602 相机对准发光体，发现稍加调整便能获得一道彩虹环。这个发现让我乐不可支，很长一段时间都在拍摄类似图片。

摄影也是一种发现之旅，不要局限于现有的思路，当你发现有新的想法时，不要犹豫，赶紧实施吧。

数　　据　相机 FinePix S602 ZOOM，光圈 F/2.8，速度 1/5 秒，感光度 ISO160，10mm 镜头。

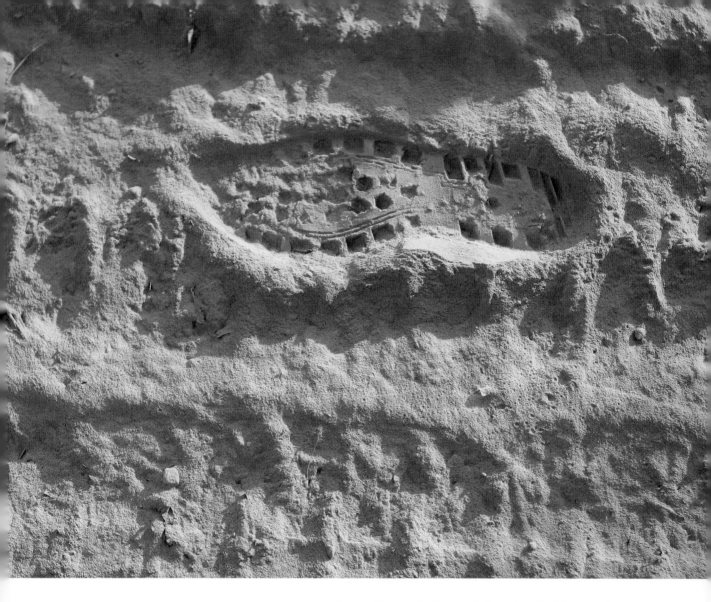

背　　景　一条满是尘土的公路，走过便留下脚印。

灵　　感　久晴无雨，路上满是厚厚的尘土，当车扬起的黄尘散去，地上便留下车轮浅浅的印痕。我在车辙上踩下自己的脚印，扬起一层灰土。当灰土散尽，傍晚的阳光斜斜照射到这个脚印上时，有一种无奈的美丽。

数　　据　相机 Canon EOS 300D DIGITAL，光圈 F/3.2，速度 1/125 秒，感光度 ISO100，EF18—55mm 镜头 50mm 端。

3.4　博客因摄影而精彩

作为摄影者，如果您注意以下一些问题，您的博客会因摄影而更精彩。

您首先要做的事，是上传之前将所拍摄的图片进行简单而必要的后期处理，然后给您的博客制作一个漂亮的标题图片，这样您才有机会在浩如烟海的博文中脱颖而出。

3.4.1　博客图片处理

您拍摄了很多自己满意的图片，也急于上传到博客里与人分享，于是便迫不及待地把图片不加修饰地传到博客中。

我觉得这样处理不妥。您建立博客，就是为了与人分享您的喜怒哀乐，是想把自己最美好的一面展示出来，您肯定不愿意让人们感觉自己的无知吧！

我也一样，有时候翻看那些业界大名鼎鼎者的博客，看到他们似乎随手拍摄随手上传的博客图片，心里怪不是滋味的，总有一种"闻名不如见面"的失落感。

博客是个开放平台，在这里您的所思所想会有很多人关注。为了他人也为了自己，就算我们水平不行，但态度一定要端正。

我们拍摄的图片，很大程度上并不能代表我们的思想，需要您进行挑选归类并后期处理，使之尽可能接近您要表达的想法。我以为，您上传这样的图片，才是对他人尊重，对自己负责！

后期处理包括裁剪、美化、缩小以及制作边框等。

裁剪　因为条件限制，很多图片您可能会拍摄得比较松散，那么后期裁剪便很重要了。您可以通过裁剪去除多余的影响思想表达的内容，让画面更加紧凑，主题更加突出。

剪裁的形式不要拘泥，您完全可以根据画面的需要来确定，或者方形，或者长条形，甚至竖条形也没什么，只要能表达您的意图，怎么裁都可以。

美化　这里说的美化，并不是说您要将图片处理得美轮美奂，而是只要求您

进行最基本的调整，比如调整图片反差、去除画面灰雾以及适当增加色彩饱和度。

众所周知，数码照片因为本身硬件的缘故，加上现实环境不可能绝对理想，所拍摄的图片灰雾度一般都会比较严重，所拍原始图片同我们理想中的图片还有一段距离，这就需要您进行后期处理。

初学者推荐使用国产免费软件光影魔术手 (nEOiMAGING)，您直接到网络上下载安装即可使用。该软件功能强大，使用简单快捷，是处理博客图片的最佳选择。

缩小　随着数码技术的快速发展，数码相机的像素也从刚开始的百万左右发展到现在的数千万，就连目前的主流相机都在 1600 万像素左右。一般来说，1600 万像素的图片长边约为 5000 像素点，而网络上传图片一般限制在 600—800 像素点，因而您拍摄的图片和网络上传图片相比，就显得太大了。

图片上传之前需要进行缩放，还是使用光影魔术手吧，那软件真的很好用，特别是批处理功能，很给力的。因篇幅有限，本书就不详细讲解了，到网络上找一找相关教程，或者问一问周围会使用的朋友，很容易操作。

制作边框　制作边框也是图片美化的一部分，您在网络上看到过的那些心仪的做有漂亮边框的图片，其实很容易做出来，您只要轻轻一点光影魔术手边框素材，制作边框很简单就搞定了。

当然，这款软件不仅仅只有这点功能，关于图片美化还有许多手段，有时间还是去用一用吧，您肯定会大有收获的！

3.4.2　制作漂亮的博客标题

在浏览网友的博客时，您是不是常有这样的感觉：制作精美的博客标题能吸引您的目光，获得您的好感，让您有一种阅读的欲望？

对我而言是这样的，因而为自己的博客制作一个漂亮的标题，便是上传博客前的最后一个工作。

图片选择　建议就选本次要上传的图片来制作标题。因为标题尺寸所限，您只能选择图片最能表现本文意境的局部，然后再在上面压上标题文字。您需要用图片处理软件王者 Photoshop 来做，下面介绍标题的制作过程。

图片大小　不同的网站有不同的规定，您可以根据自己博客网站的要求定图片的尺寸。一般说来，做标题的图片用 700×160 像素就可以了。

制作文字　选好图片并在 Photoshop 中裁剪好后，就可以把文章的标题压上去了。文字要稍醒目一些，不要遮挡图片精彩的部位，至于字体，根据您自己的喜好来选择！

留下水印　这里的水印指的是您自己的标记，比如我的标记是"摄我所摄　智栋摄影"（"智栋"是本人的网名）以及自己博客域名，您可以制作一个模板，使用时放到图片上去就行，操作很方便。

所有的准备工作完成，最后要做的就是上传了。不同的博客网站有自己的上传方法，这个您懂的。

01　用 Photoshop 打开选好的图片，裁剪局部做底图，尺寸 700×160 像素。

02　用文字工具将博客标题打在底图上，选择喜欢的字体，为了突出文字，用白色描边。

03　在左上角放上文字水印，调整文字位置和大小，合并图层并存储，漂亮的博客标题便完成了。

再赴吉首小溪·拍摄篇【C】

作者: 杨志东 | 2008年06月09日 10:24 | 栏目: 摄影

(62) 点击 | (0) 评论 | 本文地址: http://yangzhidong.blshe.com/post/7743/268171

2008年6月9日　星期一　雨

再赴吉首小溪·拍摄篇【C】

今日收获不错。

　让她们母女俩乘火车回怀化，我便步行走进小溪。没有看到有其他摄影者，我沿山谷冷僻之处乱走，在一放牛村民那里知道一处当年保护村寨的堡垒（当地人叫寨堡）遗迹，当我气喘吁吁爬上山顶，发现这是一个非常好的拍摄角度，大寨、排坨寨尽收眼底。也是，作为寨堡，视角不好怎么行？这个地方能出片，只是老天给不给天气而已。没有天气胡乱拍几张残墙断壁，按几张山寨远景，记住这个地方，等有好天气再来吧，如果来得及的话。

　上传后的网页效果

CHAPTER4

一起旅游去

旅游是一种生活方式，旅游是一种时尚，旅游是生活中的大事。一起旅游去，记得带上您心爱的相机！

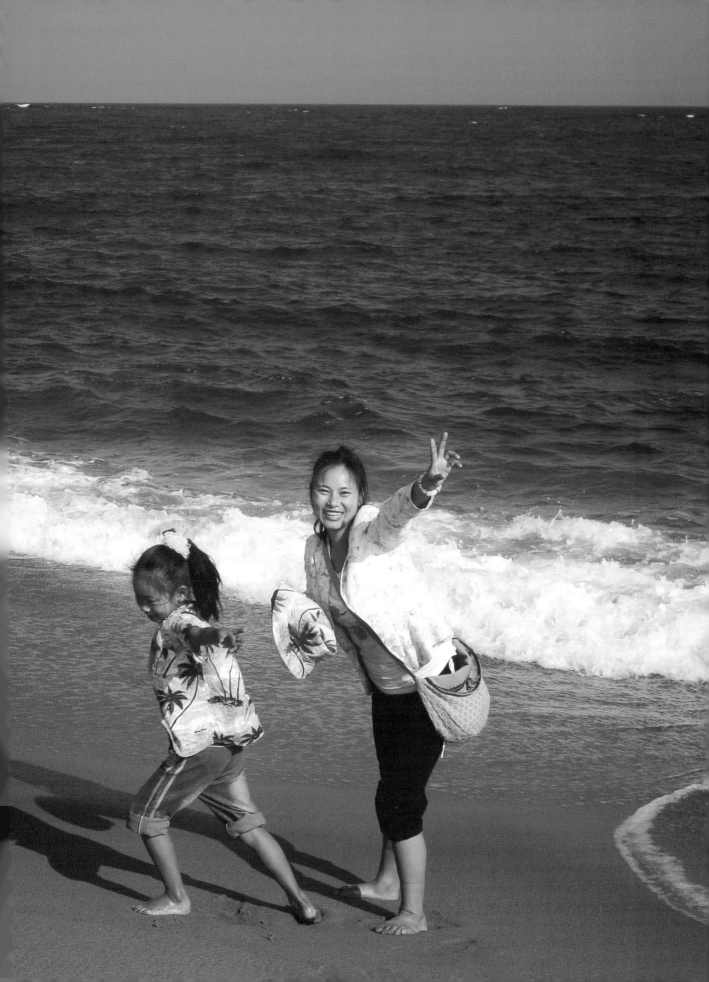

让所有的工作压力见鬼去吧！我们要去旅游了。别忘了带上心爱的相机哦！

4.1　旅游是生活中的大事

旅游是一种生活方式，旅游是一种时尚，旅游是生活中的大事。

随着生活节奏越来越快，您的生活压力也越来越大，所以您需要在节假日里放松自己。于是，您可以同家人、朋友到乡村去体验农家生活，也可以到海滨去享受阳光、沙滩、大海、蓝天、白云。

求新、求知、求乐是旅游者心理的共性，您也不例外。您不远千里而去，目的不就是为了领略那里的秀丽风光、体验当地不一样的生活吗？不就是为了在那里获得平时不易学到的知识，享受到不一样的快乐吗？

当然需要根据您的时间和经济状况来确定旅游目的地，可以选择参加旅行社组织的团队旅游，也可以进行自助旅游，但是无论哪种旅游方式，您都不要忘了带上自己心爱的相机！

出发前要做好准备吧。相机、镜头、电池、存储卡、充电器等，您都要酌情带上，特别是存储卡和电池要备足，免得关键时候相机罢工。

通常，旅游也有狭义和广义之说，一般认为，跟随旅行社或者自驾车到距离自己居住地比较远的一些公认景点旅行，才算是旅游。但我却更倾向于它的广义范畴，认为出行不论远近，只要是从甲地到达乙地，都可以算作旅游。如此说来，你双休日带上孩子到公园游玩或者去山野踏青，都是旅游了。

旅游过程中可以多拍摄些到此一游的纪念照，但不能仅满足于此。山野风光，花鸟虫草，只要是让您感动的，您都可以把它作为您的摄影题材。

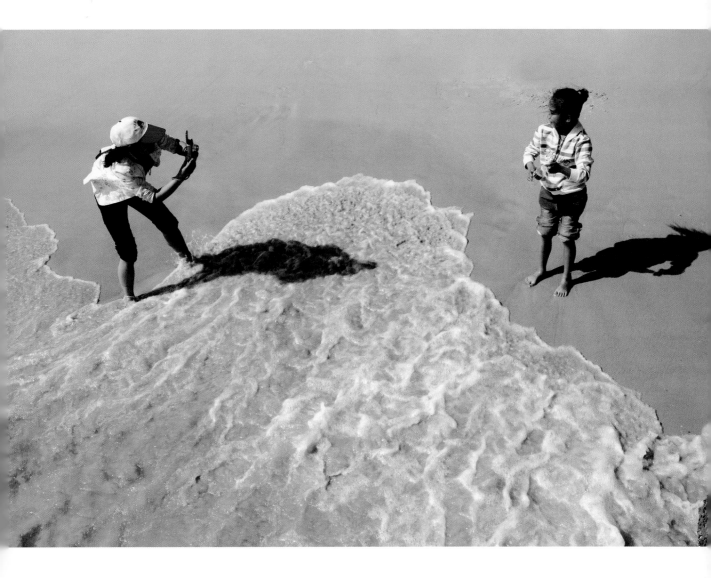

背　　景　海南三亚，亚龙湾海滩。第一次到海滩玩耍的女儿兴奋不已，妻好不容易抓到一个机会为孩子拍摄纪念照，我则站在高处拍下这个场景。

技　　法　我站在高处，镜头一直跟随着母女俩，好容易避开沙滩上的人山人海，拍下这张生活照。

建　　议　拍摄旅行生活照最好采用抓拍的方法，特别是为孩子拍照，老是伸出两个手指头"耶"的一声，图片失去的便是生动与活泼。

数　　据　Canon EOS 20D，光圈 F/11，速度 1/250 秒，ISO100，EF17—40mm 镜头 24mm 端。

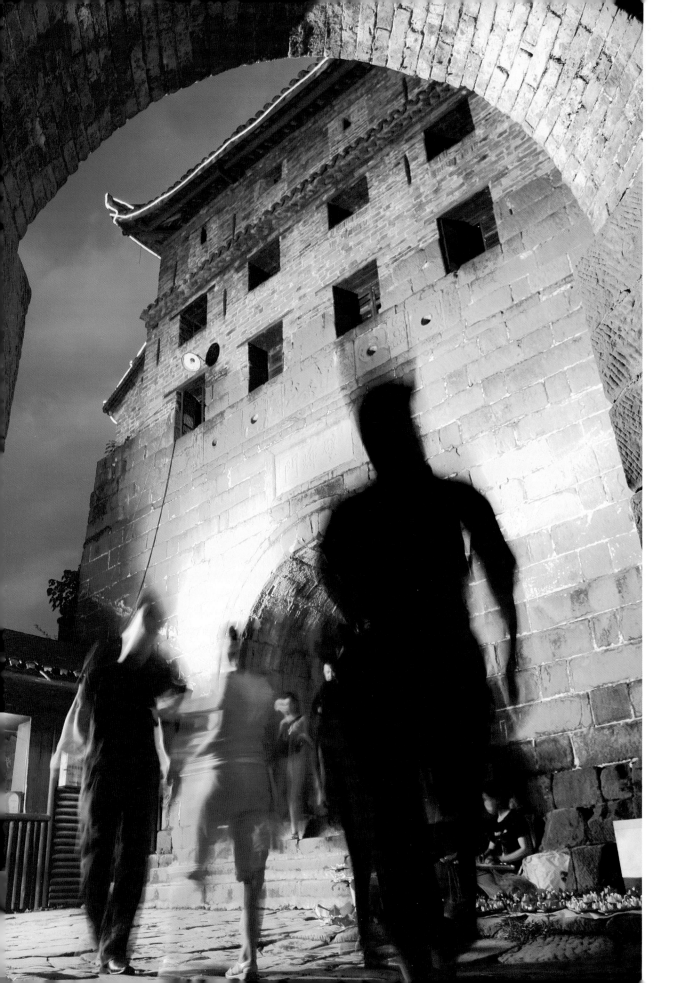

4.2　带什么相机去旅行

简单地说，旅游包括"吃、住、行、游、购、娱"六个方面，因而您的拍摄也应该围绕这几方面进行。

至于说带什么相机去旅行，我觉得应该根据您的旅游目的来确定。倘若您只是想去放松一下心情、缓解一下生活压力，您携带最轻便的相机（如卡片机）就可以了；倘若您还想在旅行的间隙拍摄一些摄影作品，或者干脆就是为拍摄风光以及民俗而去，那就得准备充分些了。

1. 以游玩为目的　倘若您只是想记录一下旅行生活，建议您带一台轻便的相机，轻装上阵。只有轻装才能保存体力，您才更容易享受到旅行的快乐！

2. 以摄影创作为目的　相信大多数摄影者都会珍惜每一次旅行机会，厌烦那种"上车睡觉，下车瞎逛，回到家里啥

也不知道"的旅行方式。他们往往邀约志同道合的朋友，以摄影为目的前去旅行，在享受异域风情的同时，带回一些美妙的图片。

这种创作式旅行，就需要根据自己的目的地情况来确定携带器材的多少了。如果您这次准备去拍摄祖国西部那雄浑壮丽的山野风光，就需要带上适合风光摄影的器材，如传统大画幅相机或数码全画幅相机，同时还要带足长短镜头和适用风光摄影的附件。假如您的目的是去少数民族地区参加他们的民族节庆活动，那就建议您携带轻便灵活的数码单反。倘若您参加的是科考性质的旅行，也许还需要在轻便灵活的数码单反镜头群里加一枚微距镜头⋯⋯

总而言之，器材的携带要考虑到自己

背　景　湘西凤凰。天渐黑，人造灯光照亮古城楼。我站在城门前，把三脚架尽量挨近地面，对准熙熙攘攘的人流按动快门。

技　法　按动快门时我没有看相机取景屏，凭多年的摄影直觉还是拍到了我想要的那种感觉。

建　议　拍摄旅游照片，您大可不必正儿八经，用不同寻常的方法也许能得到意想不到的效果。

数　据　Canon EOS 20D，光圈 F/4，速度 1/2 秒，ISO200，EF17—40mm 镜头 17mm 端。

的需要以及身体的承受能力，如果目的地能够以车代步，您可以考虑多带些器材，反之亦然。

以前我也常为此事纠结，每次出去从不去考虑旅行目的，只要觉得这枚镜头可能会用到，那台机身也缺少不得，就都带上。有一年背着沉重的摄影包到云南自助游一次，回来累得腰椎间盘突出症复发，引发坐骨神经疼痛，好几个月都走不动路，这才知道精简行装的重要。现在我出门旅行都会按照自己的拍摄目的，只携带最少量最常用的器材，比如上次去张家界拍云海，我就只带一台 EOS 5D Mark II 机身、TS-E 24mm 移轴镜头和 EF 24-105mm 变焦镜头。

实际上，外出旅行时我们只会用到极有限的器材，与其把精力放在考虑用什么镜头来拍摄，不如用好机身上那枚镜头。

4.3　春游去

春之郊野，万木吐翠，芳草茵茵，春花灿烂，百鸟争鸣，或者阳光和煦，或者细雨霏霏，都让人心生向往。猫了一冬的您，还能经受住如此诱惑？带上家人，带上相机，春游去吧！

4.3.1　阳春三月好踏青

阳春三月，正是春游踏青时。"三月三日气象新，长安水边多丽人。"杜甫描绘的就是唐代人们春游的盛况。

脱掉厚厚的冬装，置身于春之如诗如画的环境中，闻着沁人心脾的花香，呼吸着那富含氧离子的空气，您顿时会感到精神振奋，疲劳消除。在花海中跑上几步，或者在绿草地上打一个滚，或者吼上两嗓子，春天可以放肆。

不要老呆在家里，出去爬爬山，走走路，还能促进您细胞的新陈代谢，改善血液循环，增加腰腿肌肉的活动，加强心脏和肺的功能，呵呵，春游还具有特殊的保健作用。

记住带上您的相机，如此大好春光，不拍照怎么行！选择一个春花怒放的背景，为您的孩子拍几张吧！或者拍一张全家合影，要不干脆把相机架在架子上玩自拍！除了拍摄自家的生活照，您还可以把相机对准春天，对准春天踏青的人们，对准那漫山的桃花，或者满树的樱花，或者干脆就拍一株春芽，只要是让您感动的，都可以通通拍摄下来吧！

春天是生机勃勃的，春天是快乐的，您的图片要留住这种欢乐氛围。

背　　景　云南昆明动物园，樱花开了。游客们排起长队，与春天合影。

技　　法　印象中只有排队购买火车票，猛然见此情景，感动之下按动快门。自动模式。

建　　议　旅游时不要只将相机对准自己的亲人与伙伴，看看周围有没有让您感动的场景，也许是一棵树、一地花瓣，把它们拍摄下来吧。

数　　据　Canon EOS-1D Mark Ⅲ，光圈F/16，速度1/60秒，ISO200，EF17-40mm镜头17mm端。

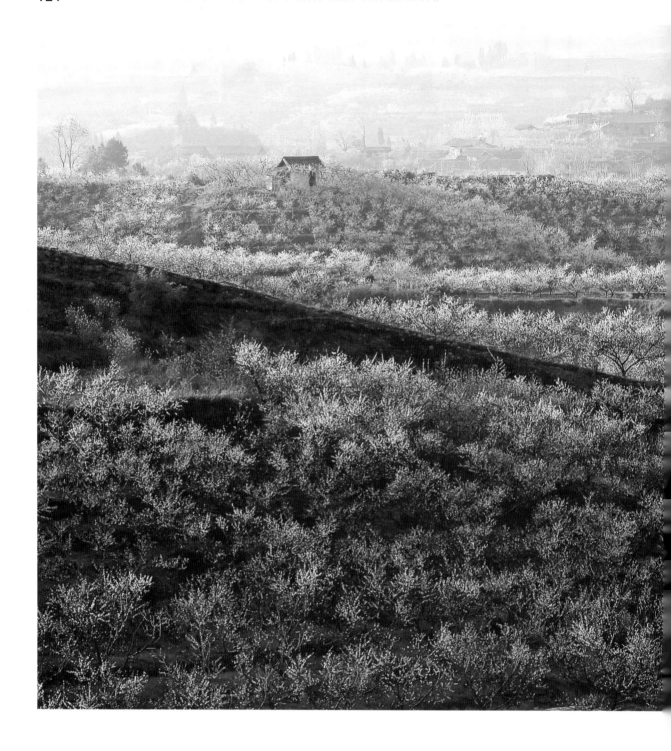

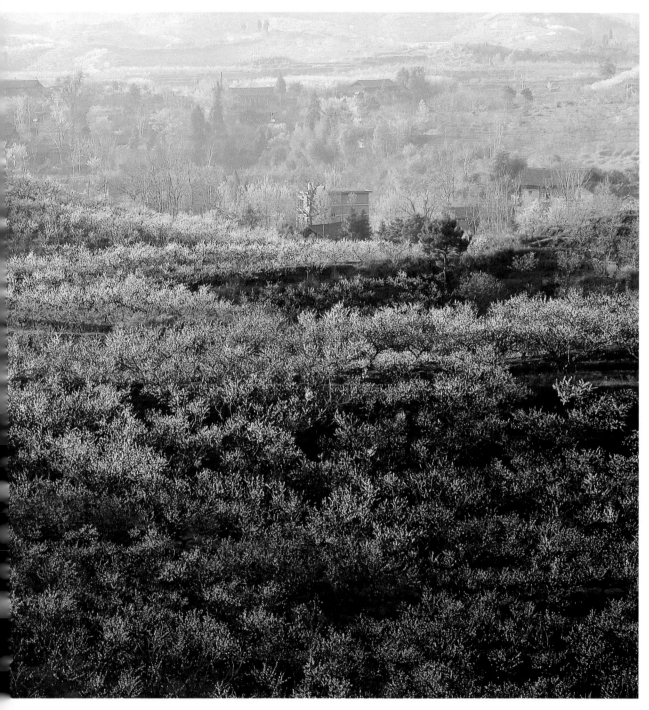

　背　　景　湖南芷江，艾头坪乡桃林，桃花开了。

　技　　法　我几乎每年都要来看这片桃林一两次，但桃花盛开且艳阳高照的日子却只有这一回。我将相机架在三脚架上，等阳光偏西的时候按下快门。

　建　　议　江南的三月总是细雨霏霏，虽然雨中同样适宜赏花，但拍摄还是要抓住晴好天气。

　数　　据　Canon EOS-1D Mark Ⅲ，光圈F/16，速度1/6秒，ISO50，EF100-400mm镜头100mm端，有裁剪。

　背　　　景　云南昆明，樱花。这惊艳的美让人无法镇静，我也是先狂拍了一阵才定下神来思考，然后去发现那美丽中的不寻常。

　技　　　法　我用广角镜头狂拍一阵后，又换上长焦镜头，想在这大美的环境中寻找另一种美丽。

　建　　　议　越美的就越需要淋漓尽致地去表现它。

　数　　　据　Canon EOS-1D Mark Ⅲ, 光圈F/16, 速度1/60秒, ISO160, EF100-400mm 镜头 200mm 端。

4.3.2 快乐的小精灵

春游时候，孩子是最快乐的。他们像脱缰的野马，在公园或者山野间乱跑。

为孩子拍照，不要老是让他们摆出僵硬的姿势，让孩子和小伙伴一起尽情玩耍，您要善于抓拍他们生动传神的瞬间。或者参与其间，或者做一个旁观者，要注意观察，当孩子们被一只小虫吸引，入迷地蹲在地上研究时，您不妨将镜头对准他；当孩子从草地那边飞快地跑来，您要快速反应，抓拍他灵动的身影……

此外，您还需要注意几点。

1．前景以及背景的选择　有经验的摄影师拍照前首先做的就是选择背景。有春天特点背景如花之海洋等当为首选，此外您还可以选择当地地标性建筑或者有文字的石碑等作为背景或者前景，这样可以给图片注入更多的信息。很多年以后，人们从照片的这些信息上就能看出这是在哪儿拍摄的，当时的情况怎么样等。

2．光线的选择　选择背景的同时，也就选择了光线。根据照射角度不同，人们把光线分为顺光、侧光、逆光、顶光和漫射光。每种光线的特点不尽相同，对物体的表现也就有区别。比如您想让家人的脸蛋白白嫩嫩，可以选择顺光、散射光；而一些资深的摄影师却喜欢选择侧光、逆光来营造艺术氛围。

3．虚实　一幅图片，特别是一幅人像图片，要有虚有实才感人。如人物清晰，背景的花丛模糊隐约，则人物便不至于淹没在漫山的花海中无处找寻。或者，您让前景虚化成雾状，也能很好地衬托出后面的人来，虚实变化不仅没有冲淡春天的感觉，相反还带有一种梦幻的味道，让人回味无穷。

拍摄虚实相间的图片，您需要长焦镜头配合大光圈来实现。

4．动感　小光圈，慢速度，在镜头追踪的过程中按下快门，您可以尝试用追随法来拍摄孩子奔跑的图片，以此获得一幅动感图片。或者，干脆用大光圈高速快门，凝固孩子奔跑跳跃的身姿。

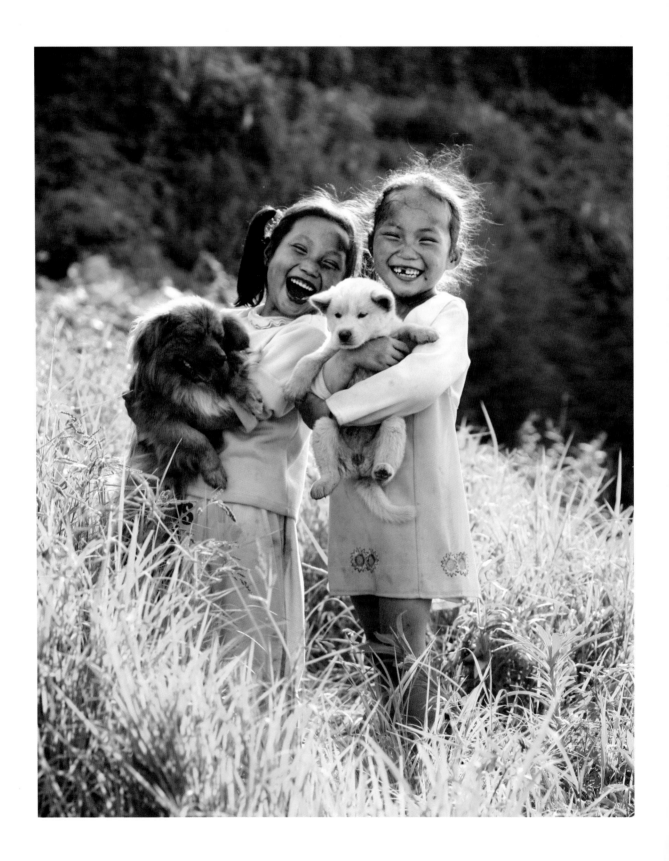

4.3.3 与春天合个影

与春天合个影吧，就在杨柳依依的岸边，或者，在桃花盛开的树丛中……不管在哪，您不要错过春天。

虽然春天去了还会再来，虽然有些地方今年游了明年还会再来，但不要因为还会再来便无动于衷。您是否有过这样的经历，就是在旅行中发现窗外有美丽风景时，总是想着前面有更好的，这里回来再拍，可是当你再一次回到这里，山还是那山，水也还是那水，但风光美景却大相径庭，这时候您开始后悔：当初为什么不停车？

我就有过几次，之后便懂得了一个道理，即珍惜眼前，不留遗憾。不管前面是否有更好的美景，我也要把眼前感动自己的拍摄下来，倘若后面真有更好的风景，删掉这些便是。

虽然是同一个地方，每一次游玩的心境都会有不同，珍惜每一次机会，为自己多留些倩影，多留些回忆，多留些温馨。

您可以拍摄些单照，也可以跟朋友一起合影，没有带三脚架？就请旁边的游客帮忙拍吧！

有几个方面还请注意。

1．主题突出 我们的主题是与春天合个影，所以拍摄时候要有能体现春天特点的背景或者前景，要将人物和春天融合在一起。

2．人物大小适中 有些摄影者喜欢将人拍摄得非常小，小到需要用放大镜才能发现，这样的图片其实就变成风景照，有违拍摄生活照的本意了；还有的只喜欢拍摄不带环境的特写照片，如此，不如呆在家里拍摄得了，何必大老远跑来春游？

3．抓拍神态 一张图片拍摄得成功与否，主要看表情抓拍到不到位。如果构图等都堪称完美，但图片中人物神情麻木，或者干脆哭丧着脸，这样的图片就是失败的。用滑稽幽默的话语逗引被摄者，当他们开怀一笑时按下快门，这是摄影者的基本功。

背　　景 贵州黔东南，快乐的孩子。孩子们在草地上玩耍，带着自家心爱的狗狗。下午的阳光从背后照射过来，一切熠熠生辉。

技　　法 我发现这一场景时，相机上刚好装有 90mm 微距镜头，约相当于全画幅150mm 长焦镜头让构图饱满并压缩了背景，突出被摄主体。

建　　议 逆光下拍照，光线往往会糊弄相机的测光系统，如果您按照测光表的数据曝光的话，图片往往会发生曝光过度或者不足。根据相机的直方图调整曝光量，让孩子的脸部曝光正确。

数　　据 Canon EOS-20D，光圈 F/5，速度 1/250 秒，ISO100，90mm 微距镜头，曝光补偿 +1。

背　　景　　我们到广西桂林旅游的时候，正是春意盎然的三月，三月春风剪开了嫩柳，到处洋溢着春天的气息。

技　　法　　妻站在湖边的石头上戏水，我将相机快门设置成能凝固水花的1/200秒，出其不意地叫她一声，在她回头的瞬间按下快门。

建　　议　　拍摄生动的图片，远比呆板站（坐）在某处做出自以为很酷手势的图片更有意义。

数　　据　　Canon EOS-1D Mark III，光圈F/5.6，速度1/200秒，ISO250，EF24-105mm镜头45mm端。

背　　景　　湖南芷江。艾头坪桃花开放的时候，我们又去了一次，可惜这次有些去晚了，大多数桃花已经凋谢。我让妻爬到那株低矮的树上，拍摄一张桃花美人照。

技　　法　　为了让桃花充满画面，我换上了长焦镜头，在稍远的高处拍摄。

建　　议　　在一些公共场所（如公园等地），是不容许人们爬到树上拍照的，因而拍摄此类图片，需要征得管理人员同意并注意安全。

数　　据　　Canon EOS 5D Mark II，光圈F/5.6，速度1/125秒，ISO400，EF100-400mm镜头135mm端。

4.4　常见旅游题材的拍摄

旅游题材的摄影同其他题材并没有多少区别，拍摄对象不外乎为人物、风光、生态之类，其拍摄技法、构图用光也大同小异。但是，每种题材的侧重点还是有些区别的。

4.4.1　山野风光游

顾名思义，山野风光游是以拍摄自然野趣为侧重点的。比如探险荒无人烟的区域，或者探幽地质公园，探访原始森林，参与时下流行的各种河流溪谷漂流等，都属于山野风光游范畴。

与其他类型的旅游不同，山野风光游更偏重于探险探幽，有可能您前往的地方会出现路况不理想，或者干脆需要行走在羊肠小道上。所以，您出发前要做好充分的准备，而且不建议您到危险的区域去活动。

1．聘请向导　山野有太多的未知危险，出游一定要聘请向导并结伴而行。虽然现在有猛兽的区域并不太多，但毒蛇毒虫以及悬崖沼泽等危险比比皆是，如果没有熟悉该地的向导引领，那是非常危险的。

2．器材携带　器材以轻便为主，不要过分相信自己的体力，要知道"好手难提四两"，时间长了再轻便的背包也是沉重的负担。根据您出游目的地以及拍摄目标来携带最少的器材，当然，您也可以请向导帮忙背摄影包以及扛三脚架。

3．题材拍摄　山野游除了给自己以及团队拍摄一些到此一游纪念照之外，您还应该把镜头对着那里的山山水水、花草虫鸟。

拍摄风光，您需要抓住早晚时段，在太阳没有升起前赶到山顶，这样才能拍摄到朝霞满天或者云雾缭绕山间的图片。

4．安全事项　就是再熟悉的地方，您也不能忽视安全。比如戴帽子穿长袖衣物等来预防毒虫叮咬，步行草丛时打草惊蛇，行走山路防止扭伤刮伤，拍摄时注意脚下危险等。此外，还要带一些清凉油、人丹之类药物。

　　背　　景　湖南芷江，三道坑自然保护区。驴友经常会背着帐篷睡袋到山野露营，这种亲近自然的生活当然应该用相机记录下来。

　　技　　法　我以几根树干做前景，从树丛的缝隙里拍摄，一则体现山野营地的特点，二则可以让画面更具纵深感。

　　建　　议　同一题材，会有很多种拍摄方式，多多留心成功的作品，做到拍摄时胸有成竹。

　　数　　据　Canon EOS 5D Mark II，光圈 F/8，速度 1/30 秒，ISO400，EF17—40mm 镜头 17mm 端。

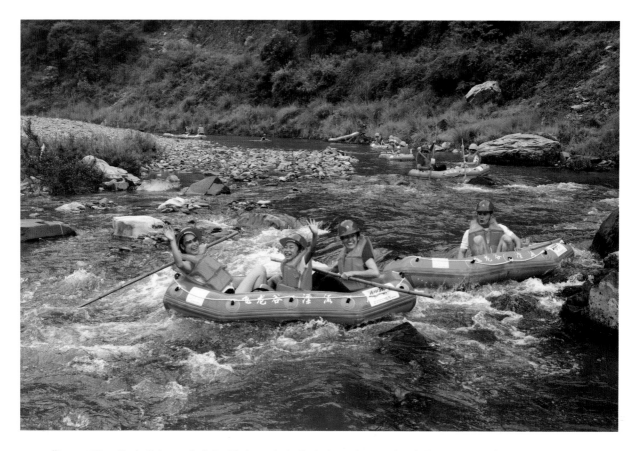

　背　　景　湖南芷江，茅丛河漂流。这次是陪妻跟女儿一起前往，当然重点是拍摄生活照了。

　技　　法　我将相机设置成高感光度以获得高速快门，用来凝固运动中的漂流船以及人的动态。适当缩小快门，可以增加景深。

　建　　议　相机是精密电子产品，最怕潮湿，漂流时一定要保护好相机，最好配上防水外壳。虽然这次拍摄我们已经全副武装了，但手头的 EOS 20D 还是进水出现了故障。

　数　　据　Canon EOS-1D Mark Ⅲ，光圈 F/6.3，速度 1/320 秒，ISO640，EF17-40mm 镜头 32mm 端。

　背　　景　湖南芷江，三道坑自然保护区。

　技　　法　我在自然保护区三道坑拍摄，少不了相机、脚架和快门线，因为拍摄山野风光需要小光圈大景深，而且为了保证画质，我还需要设置为最低感光度。

　建　　议　山野风光其实很不好拍，我拍摄了很多年三道坑，直到几年前才摸索出用接片来展示更多细节的方法。风光摄影很多时候需要多动脑筋，不要仅仅满足于平淡记录。

　数　　据　Canon EOS 5D Mark Ⅱ，光圈 F/18，速度 1.3 秒，ISO50，EF17-40mm 镜头 17mm 端，接片。

4.4.2　民俗风情游

民俗，即民间风俗，是指不同地域中民众的生活、生产、风尚习俗等。

我国地大物博，人口众多，仅分布在祖国各地就有 56 个民族，而且，生活在不同村寨的同一民族，其生活习性都有较大差别。因此，目前兴起的民俗风情游给了摄影者一种新的拍摄体验。

一般来说，原生态民俗节庆的气氛最为浓郁，建议在此时节前往，当然，如果纯粹去游玩的话，就没有什么限制，很多开发出来的民俗旅游景点每天都有民俗表演活动。作为摄影者，不管您以怎样的方式去旅游，都应该注意以下几点。

1．不要带有猎奇心态　奇装异服以及奇异风俗往往会给人一种新鲜感，但不要带有猎奇的心态去拍摄，否则您的图片只会浮在表面。尊重兄弟民族的风俗习惯，深入了解其风俗形成的缘由，沉下心去您才会有真正的收获。

2．了解旅游目的地　去某地体验民俗风情，当然需要先对当地有所了解。通过互联网搜索，或者看看之前去过的摄影朋友拍回来的作品，对您的拍摄都是有启发的。

3．携带适合的器材　民俗活动同风光摄影有所不同，它更为机动灵活，因而，携带大包小包的摄影器材，不如将一机一镜用好，说不定反而能拍出好作品来。

4．以组照为主，完整反映某一风俗　一张图片是无法反映出某一完整风情习俗的，因而拍摄组照便成了必然。但组照并不是将图片随便堆放在一起，它同样要有拍摄者的思想意图，要有一根主线贯穿。组照说白了就是用图片说故事，至少您需要交代这件事情的起始、过程、结果等，当然水平高的摄影师会用这些图片表达出更深层次的意义来。

　　背　　景　云南弥勒，红万村祭火节。我是冲着祭火节去的，遗憾的是我打听到的消息有误，差一点错过了仪式的举行。当我溜达中无意中碰到这个场景时，已经找不到合适的机位。

　　技　　法　我完整地拍摄了这个祭火仪式，从祭火、送火、抬火神游行到狂欢，我都进行了拍摄记录。

　　建　　议　任何时候都不能心急。因为去晚了，拍摄的时候心里有点急，导致我没有注意画面的遮挡情况，其实我只要蹲下去，情况就会大有好转。

　　数　　据　Canon EOS 5D Mark II，光圈 F/9，速度 1/150 秒，ISO320，EF17—40mm 镜头 40mm 端。

背　　景　贵州从江，占里村。寨前挂满禾晾是该村秋季的一道独特风景。

技　　法　一路都是阴雨天气，直到我们到达村寨的中午，云层才开始变薄散开，我看见天空的变化，将刚吃一半的午饭丢在一边，急忙到村头拍摄图片。

建　　议　那一次我只拍到了这样一幅天空有云朵的图片，直到我们第二天离开，都没有再出现蓝天白云的景象。时机稍纵即逝，拍摄必须抓紧。

数　　据　Canon EOS—1D Mark Ⅲ，光圈 F/13，速度 1/80 秒，ISO100，EF17—40mm 镜头 24mm 端。

背　　景　贵州雷山，达地乡米啊苗族同胞过苗年。米啊苗寨村民在寨子后面的田地里过苗年，是为了感恩一次山洪暴发前青蛙报警。村民们首先祭拜田地中间一块蛙形石，然后摆上长长的宴席，全村人和来宾一起欢度佳节。

技　　法　这类图片也适合组照表现，至于拍摄方法，您大可无所顾忌，广角大场面以及长焦拍摄局部等都是必要的。

建　　议　着眼整体，注重细节，是拍摄民俗人文的重要方法。

数　　据　Canon EOS—1D Mark Ⅲ，光圈 F/7.1，速度 1/160 秒，ISO500，EF17—40mm 镜头 30mm 端。

4.4.3　都市浪漫游

受电影及电视剧的影响，多年以前，我总认为都市和浪漫是连在一起的，因为那里有滋生浪漫与暧昧的酒吧和夜总会。

后来，随旅行团去过几个城市，却被没完没了的购物破坏了胃口，加上导游那些挣钱小伎俩，弄得我对都市旅游大失所望。直到后来我融入城市，如本地居民般在国内某繁华城市生活一段时间，才逐渐对都市旅游有些了解。

总以为，都市旅游其实是要旅行者去触摸城市的灵魂。城市是有灵魂的，无论是去春城昆明感受春的气息，还是去"爽爽的"贵阳消夏，抑或是去首都北京感受厚重的历史，我们最好都带有目的性。

我去桂林，是源于小学读过的那篇课文《桂林山水》，当然还有后来那首《我想去桂林》的歌谣。正如歌中所唱"在校园的时候曾经梦想去桂林，到那山水甲天下的阳朔仙境，漓江的水呀常在我心里流，去那美丽的地方是我一生的祈望"

那样，我也是怀着美好的心愿来到桂林。因为人类贪得无厌的索取，我没有见到"漓江的水真清呀，清得可以看见河底的沙石"的景象，心里不免有些失望，但也引发自己对旅游和保护环境的思考。

摄影者的旅游当然跟摄影有关，同其他类型的旅游一样，除了拍摄些自己以及家人到此一游的图片，还可以把城市风光以及城市风情等纳入视线。

背　　景　深圳，城市风光。有机会到深圳出差一周，不凑巧受台风影响，天气一直不好，乌云总是笼罩在城市上空。万幸，在快离开的时候，我等到了一个拍摄机会。

技　　法　我其实对深圳不太熟悉，虽然在网上看了不少该城市的图片，但什么时候到哪里拍摄心里一点底都没有。当机会来临，我只能来到莲花山公园山顶，用接片方法拍摄了夕阳下的城市风景。

建　　议　拍摄之前先熟悉城市，或者请当地摄影朋友带路前往，还有，就是充分利用早晚的光线。

数　　据　Canon EOS-1D Mark Ⅲ，光圈F/11，速度1/20秒，ISO200，EF24-105mm镜头105mm端，两张接片。

4.4.4　做一本旅游相册

旅游归来，纪念照片、风光风情图片应有尽有，您的存储卡应该塞得满满的了吧？把它们塞到图库硬盘里？我敢肯定之后您翻看的机会不会太多。

放入图库硬盘存档是应该的，除此之外还应当整理一份出来用于欣赏——我们拍摄图片是用来看的，藏在硬盘深处是不是有违拍摄初衷？

当然您有很多种方式来展示这些图片，如放入U盘在电视里播放，或者做成DVD送给父母，或者买一个电子相框来展示，或者做一本旅游相册……

我倾向于做一本旅游相册。其他几种展示方式大约只能展示图片，但相册不同，可以把您的文章、日记等有机编排到里面，让这次旅游的记忆更鲜活、更感性！而且，相册更易于欣赏，您可以随时随地赏玩，或粗粗浏览，或斟字酌句地回味，不需要打开电脑，也不受停电的影响。

建议您自己来排版，您只需要懂一点Photoshop，知道怎样新建适合尺寸的页面，怎样用文字工具来排文字，知道怎样拖移图片到新建的页面上，还知道怎样缩放图片等，您就可以开始排版了。不懂？不懂就问，问朋友或者到网络上找教程，别放弃，这是一次很好的学习机会。

旅游相册一般是按照时间顺序来排的。在排图时，要有一个主色调，或者做一个淡淡的底图以增加气氛。您可以把有趣的图片放大一些，花絮图片缩小一点，图片要有大有小，错落有致，此外还要写一些文字介绍（或者心情文字），增加相册的可读性。全部做好后交到输出公司制作成相册成品即可。

不要怕做不好，坚持学习不断实践，没有攻克不了的难关！

这是一本到桂林旅游的相册，我把它命名为《我要去桂林》。在桂林旅游期间，我一边听着那首《我想去桂林》的歌谣一边拍摄，以至于几天后排版时，耳朵里似乎还在回响这首歌的余音：我想去桂林呀我想去桂林，可是有了钱的时候我却没时间……

我要去桂林

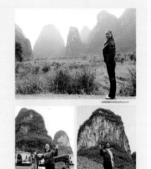

CHAPTER5

开个网店，自己拍产品

在当今网络时代，开办网上商店是一个不错的想法。作
为摄影师，拍摄网店商品图片就不要去麻烦别人了吧？

于其帮人打工，不如自己开个网店做老板！与其将网店商品交给别的摄影公司，不如自己因地制宜拍好它。

5.1　创业，自己开个网店吧

您有过网购的经历吧？申请开通您的网上银行，在电脑上挑选称心的商品，货比三家后联系掌柜下单，将钱打入第三方金融机构（如淘宝的支付宝），便可以在家等着货品送上门来。很多年前那种足不出户购遍全国的理想，在网络时代变为现实。

但您想过自己创业开网店吗？把本地的一些优势产品资源通过网络交易，说不定能成就一番大事业呢！与其帮人打工，不如自己做老板！

别急，申请开一间网店很容易，但开店以前您还有很多事情需要解决，比如关于出售商品的图片拍摄之类。您当然可以请专业的摄影公司为您来做，但是那不仅收费昂贵，而且很不方便，特别是有新品需要经常更新时，您就会嫌麻烦了！

作为摄影者的您，为什么不自己拍摄图片？自己拍摄网店展示商品的图片，不仅方便快捷，而且可以根据自己对商品的理解来诠释该商品，同时您还能以购买者的身份来考虑怎样拍摄更适宜：如果您自己是消费者，还想了解此商品哪些细节？如此，就能对症下药拍摄了。

网店商品图片的几点要求如下。

1. 真实漂亮　网店最大的特点是顾客无法根据实物下单，他们往往只能根据您在网上展示的图片以及文字介绍来决定是否购买。因此，漂亮的商品图片往往能带来更多交易成功的机会。

但不能脱离实际，您需要在展现商品最美一面的同时，还要还原商品的真实。否则，顾客会因为图片和实物之间的差异引发争议，闹出矛盾，导致您网店信誉度下滑，这将直接影响网店的生存。

2. 拍摄顾客关心的细节　一张图片无法让顾客了解到商品的所有信息。比如一件衣服，除了款式、颜色之外，他们还想了解用的是那种布料？做工精细程度如何？扣子以及饰品的细节怎样等。把自己当做最挑剔的顾客，把您想了解该商品的所有特点都拍摄下来，然后以组照形式去展现该商品的特性。

3. 用光　展示商品图片的用光没有严格的规定，以完美表现该商品为原则。一般采用均匀的散射光或者顺光来拍，有时候为了展示细节的质感或者半透明特性，您也可以采用侧光或者逆光来拍摄。

5.2　小商品摄影需要的器材

严格来说，拍摄网店商品图片属于商业摄影的范畴。您别害怕，虽然商业摄影需要许多昂贵的摄影镜头、灯具等，但您完全可以用手头的装备因地制宜地拍摄出媲美专业商业摄影的图片来。

5.2.1　相机、镜头、附件

一般来说，进行小商品摄影需要以下器材。

1．相机　您需要准备一台能换镜头的数码单反相机，家用卡片相机虽然也能用来拍摄，但其在操控性能以及成像质量方面是无法跟单反相机相比较的。

2．镜头　除了您平常拍摄用的常规镜头，您最好还要购买一枚 100mm 左右的微距镜头。微距镜头在拍摄商品细节方面表现出色，是常规镜头所谓微距性能完全不能相比的。不一定非要有原厂情结，"微距无弱旅"，专业镜头厂家（如著名的腾龙、适马）生产的微距镜头性能一点不差，但价格只是原厂的一半左右。

当然，处于创业阶段的您也可以购买一个更物美价廉的近摄接圈来完成这些工作。

3．脚架以及快门线　如果设置反光板预升和自拍可以替代快门线的话，一个稳固的三脚架是无可替代的。如果您只有那种风湿脚的架子而暂时不想更换的话，那就尽量放矮点吧。

4．摄影棚（或者专用柔光箱）　虽然我自己就用家里的椅子做摄影台，但我还是建议经常拍摄商品图片的您，去购买一个专门为小商品广告摄影设计的小型摄影棚，那是一个用柔光布制作的、打开后体积不大的箱体，您可以把要拍摄的物品放入里面，直接拍摄即可，后期处理起来也省事很多。

5．摄影灯　我经常用自然散射光来拍摄那些物品，有时候也用家里的台灯来布光。这样做的好处是不需要更多的投资，但给您的后期处理造成相当多的麻烦——您需要有较强的后期能力，同时也占用您更多的时间。对于时间宝贵的您，可以在影室灯等方面进行投资，这是值得的。

6．背景纸　一般使用浅色无缝背景

纸来做商品的背景，有时候我会购买一张全开的素描纸，有时候干脆用白色的被套或者床单来做背景，因为我拍摄商品的机会不是很多，而且在后期我完全可以做到专业效果。但您如果经常有商品要拍摄，就不要像我这样节约了，该投资就不要节省，毕竟那些能让您省去很多麻烦事（如后期处理）。

7. 电脑 主机就不用说了吧，当然是配置越强悍越好，这里我要强调的是您需要购买一款比较适合图片处理的显示器。如果您的显示器严重偏色，那么在您电脑上看去很正常的色彩，到别人的显示器上是惨不忍睹的。这样，可以避免顾客购买后，因实物跟图片不符而产生纠纷。

5.2.2　因地制宜做影棚

您有条件按照专业广告摄影要求布置您的摄影棚的话，这个章节可以忽略。我这里要讲的不是怎样布置豪华高档的广告摄影棚，而是想和您聊一聊怎样在家中或者其他场所因地制宜拍摄您的网店商品，也许这会对正在创业的您有一些启发。

既然说的是因地制宜，就是说您可以充分利用手头所有的资源，而不需要花高昂代价去购置那些专业的设备。不可否认，高档的专业设备（如灯光、静物台等）肯定对您的拍摄大有好处，而且能大幅度地提高成功率以及提升工作效率，但不是说简易的工作环境就不能进行小商品拍摄。

我经常用几张椅子、一盏台灯以及白色被套组成我的"影棚"，不夸张地说，我用这个"影棚"拍摄的图片同样可以媲美专业效果。实际上，我会随时随地利用各种条件来拍摄那些商品，而不是非要达到某种条件才开拍，我喜欢挑战自己。比如翻拍美术作品，我会在多云的天气里，选择一处空旷且光线均匀的墙面，把画作固定在墙上拍摄；拍摄小商品，我也会在朋友的店铺门口铺上一块白布或素描纸，就用均匀的自然散射光进行拍摄……

试试吧，就在您家的客厅里，像我一样做一个简单的工作台，把自己家里的小物件拍上几张。

5.3　常见商品拍摄技法

其实，不管什么商品，您拍摄时都需要表现出商品的形态、色彩和质感，三者缺一不可。

比如粗糙质感的物体，您可能需要用侧光来强调；而光滑的物体，则用散射光表现比较适宜；但半透明或者绒毛状的物体，您就需要配合逆光来勾勒了。

5.3.1　拍摄饰品

生活中女性对那些小巧漂亮的饰品更为偏爱，她们往往回避不了那些美丽物品的诱惑，对款式新颖个性十足的饰品情有独钟。

因此，在拍摄时，您要根据自己店铺潜在顾客的喜好，有针对性地展现饰品的内涵。如针对年轻女性，饰品图片要显得温馨浪漫；倘若对象是中年女性，则要表现饰品的华丽、高贵以及稳重等气质。

一般而言，拍摄饰品要注意以下几点。

1．了解饰品的特性　一幅成功的饰品图片，会有一个展示主题，比如展示形状、展示质感、展示细节之类。当然，除了从材质美、工艺美入手外，您还可以从饰品的意蕴等着手来突出饰品特质。

2．用光　饰品的材质多种多样，用光也就略有差异，如一些半透明特质的，可用逆光、侧光等。您可以用光线来展示出材质内在纹理的美感。

3．角度　饰品图片美不美，跟您的拍摄角度很有关系。在摆放饰品之前，要先观察该物件最美的角度在哪？有哪些细节需要展现等。多了解一些构图知识，多看看专业的饰品广告彩页或网页，对您的拍摄是有好处的。此外，您还需要学一点图片处理技术，这方面我在前面章节已经说过很多。

4．聚焦　新手往往会把对焦交给相机自动处理，这可不是一个好习惯。特别是拍摄饰品这样的小物件，您的聚焦稍微有偏差，图片效果会相差很大。通常的做法是将焦点对准在被摄物品的前三分之一位置，然后用改变光圈的方法来控制景深。即要想得到前后都清晰的大景深图片，您需要使用小光圈来增加景深；倘若您只需要突出其中的精彩部位，可采用大光圈来虚化其余部位，这在使用微距镜头拍摄时效果最明显。

5.3.2　拍摄食品

这里说的食品不是通常讲的那些餐桌上的菜品，那种适合上餐桌的菜品是不适宜在网店上出售的。

人们为了将生产旺季剩余的食品留到淡季或者荒年吃，他们发明了干菜、罐头等工艺，尽量延长食物的保质期。这些便于储藏、运输的食物，极大地满足远在他乡人们的思乡欲望，同时给网购也提供了可能。

拍摄包装好的食品同拍摄其他物品没什么两样，作为网店展示图片，并不需要您把这些东西拍得多艺术。把它们拍清楚、色彩还原准确就达到目的了。

有专业的影棚加专业的灯光当然很好，但一般来说，我们普通摄影者暂时没有这条件，虽然有些地方有影棚出租业务，可是我还是建议正在创业的您省下那笔费用，因地制宜也能拍摄出媲美专业的图片来。

散射光很适合此类产品的拍摄。用一张大白纸或者白布，往店铺门外靠墙一铺，您就可以开工了。曝光要准确，摆放稍微有些变化，背景布脏一些也没关系，反正后期要进行褪底的。

因为顾客无法亲自到您柜台看货，为了让购买者清楚地了解该产品，您需要多拍一些。比如整个外包装，产品的细节等，至于拍摄多少张，您把自己当成最挑剔的顾客，顾客想了解此产品的哪些特点，您就用图片来展示哪些方面。

图片色彩要真实还原，细节要清晰，要知道您是用图片来吸引顾客，吸引他们的购买欲望。试想您将食品图片拍成黑乎乎如同发霉一般，而且还模模糊糊的，然后您在说明词里介绍食品如何如何好，只是自己拍得不好云云，您再说得天花乱坠，又有哪位客人会来购买，设身处地，就是您自己也不会去买吧！

背　　景　檀香佛珠手链。

技　　法　手链体积不大，我用一张打印纸做背景，台灯做光源，大光圈获得浅景深效果。作为网店商品图片，您应该从多个角度展示，如戴在手上的效果等。

数　　据　Canon EOS 5D Mark II，光圈 F/3.5，速度 1/5 秒，ISO200，180mm 微距镜头。

　　背　　景　枞菌油是本地的一种特产，我将造型独特的陶瓶、精美的包装盒以及便携包装袋放在一起拍摄。

　　技　　法　我在店铺外面的地上铺一块白布，利用柔和的散射自然光来拍摄这些图片，后期进行褪底处理。

　　数　　据　Canon EOS 20D，光圈 F/14，速度 1/10 秒，ISO100，24—105mm 镜头 58mm 端。

5.3.3　拍摄其他商品

　　实际上，网店商品展示图片的拍摄都是大同小异，只要掌握一些基本摄影技法技巧，拍摄其他类型的商品您就能手到擒来。

　　下面我将以一款摄影包为例，详细说明怎样在简陋环境中拍摄以及拍摄时需要解决的一些问题。

　　我在客厅里摆上几张椅子，再将一床白色被套铺在椅子上，把女儿学习用的护眼台灯（色温5200K）拿出来，一个简易的摄影棚便准备好了。我将在这样的条件下为您说明一款摄影包的拍摄过程。

　　三脚架和快门线是必不可少的，当然您也可以启用相机上延时自拍装置来替代快门线。至于布光，以顺光（带一点点侧光）为宜。

　　我首先要表现这款吉尼佛 LFP—27003 型摄影包的整体外观。使用台灯照明，后期校正色温，褪底并稍稍提高些反差和饱和度。

　　Canon EOS—1D Mark Ⅲ，光圈 F/9，速度 2 秒，ISO200，24—105mm 镜头 45mm 端。

　　摄影包里还有一个笔记本内套，可以放入 12 英寸笔记本电脑。图为 10 英寸上网本与笔记本电脑内套的对比情况。这是喜欢带电脑出行的摄影者所希望了解的。

　　Canon EOS—1D Mark Ⅲ，光圈 F/9，速度 1.3 秒，ISO200，24—105mm 镜头 48mm 端。

　　作为不能亲眼挑选实物的顾客，他们可能想了解该摄影包的做工等细节如何，作为网店店主，要想办法满足他们的愿望。微距镜头最适合表现细节跟质感。

　　Canon EOS—1D Mark Ⅲ，光圈 F/9，速度 1.6 秒，ISO200，90mm 微距镜头。

　　给这优质铜锁扣来一个特写。我将台灯靠近些，并稍稍带一点侧光，以取得立体效果。后期处理同前。

　　Canon EOS—1D Mark Ⅲ，光圈 F/9，速度 1/4 秒，ISO200，90mm 微距镜头。

　　锁扣的质量关系到整个摄影包的质量，同时关系到摄影器材的安全，正规的摄影包用料在这方面绝不含糊。而作为卖家，您有必要为顾客解惑答疑。为了突出锁扣的柔韧性，我使用大光圈浅景深来虚化背后的手。

　　Canon EOS—1D Mark Ⅲ，光圈F/3.5，速度1/25秒，ISO200，90mm 微距镜头。

　　还有这些铭牌也是顾客购买前所关心的。

　　Canon EOS—1D Mark Ⅲ，光圈F/9，速度1/4秒，ISO200，90mm 微距镜头。

　　倘若摄影包有防雨性能，您也要把它作为一个亮点展示出来。我将一些水随意洒到摄影包上，竟然在表面凝聚成水滴，证明该包有一定的防水性能。

　　Canon EOS—1D Mark Ⅲ，光圈F/16，速度1/5秒，ISO200，24—105mm 镜头97mm 端。

　　当然，顾客更关心的是包内能放入多少器材，以及放入后的效果。摄影包有多大？与其出具一系列数据，不如将佳能 EOS 5D MarkⅡ放入摄影包，给顾客一个直观的印象。

　　Canon EOS—1D Mark Ⅲ，光圈F/16，速度1.6秒，ISO200，24—105mm 镜头95mm 端。

5.4　必要的后期处理

图片拍完了，是不是就可以立马上传到自己网店的网页上去？别急，您还有最重要的一步要做，即对所拍摄的图片进行必要的后期处理。

后期处理很重要，图片能不能达到预期效果，能不能最终吸引顾客，就看这一步了。因为相机镜头以及拍摄环境限制，我们拍摄的图片总是存在着这样那样的瑕疵，比如我之前所用的被套背景，您不能就这样把它也一起给上传上去吧？要真是那样，估计您的店铺会极少有人来问津。

5.4.1　校正自己的显示器

在后期处理之前，您需要先校正自己的显示器。只有显示器正常了，您处理的图片才有意义。

通常的显示器都会有偏色等情况发生，我以前并不知道这事，记得很多年前为朋友翻拍画作，我将调好的图片给他，他却说色彩不对，当时我还百思不得其解，后来才知道问题出在显示器上。咬牙买了一台适合作图的显示器，并添置一台校色用的红蜘蛛 Spyder3 ELITE 显示器屏幕色彩校正校色仪后，我便有信心调整用于印刷的图片了。

如果有条件，您可以购买专业的图片显示器，但它的价格非常昂贵，大多数摄影者很难承受得起。所幸除了那些昂贵的显示器外，我们还有折中的方案：现在各大厂家都有面向普通人士的廉价版本，对于我们摄影爱好者是一个不错的选择。

但无论用什么显示器，都会有色彩偏差，只是越专业的，偏差越少且越稳定而已。因此，您还需要用专业的校色仪对屏幕进行校色，当然您不需要像我一样专门购买。可以打听一下周围影友或者专业的图片制作公司，请他们为你的显示器制作专门的色彩配置文件。

普通的液晶显示器并不适合处理图片，您看看我以前的这款就明白了。虽然我用红蜘蛛校色后情况有所好转，但与我后面购买的准专业显示器还是差别较大。这差别除了可视视角较窄外，对图片的反差、层次等的显示也不尽如人意。

如果您真在乎图片效果，建议购买一款能够显示广域真实色彩并且支持广视角的 IPS 屏或者 VA 屏液晶吧！那种采用 TN 液晶面板主流显示器真不适合您！

TN 液晶面板主流显示器校正前，色彩严重偏冷蓝，但习惯后眼睛会忽视。

该显示器校正后，色彩趋于正常。

5.4.2 还原色彩，展现质感

显示器校准后，您就可以放心大胆地进行图片的后期处理了。建议您使用RAW格式来拍摄，这样就可以在后期弥补前期拍摄的许多不足，使您的商品图片更加完美。

RAW在英文中的意思是原料状态的，未加工的。在数码相机里，RAW格式指的是数字底片，是完整地保留拍摄当时所有信息的一种没有经过任何处理的数字文件，该格式文件给后期提供很大的调整空间。而通常使用的JPEG格式图片则是通过相机处理压缩过的，它的许多前期拍摄缺陷（如曝光偏差等）很难在后期进行弥补。

建议用原厂的解码软件来处理您的RAW文件。通常来说，各大厂家的RAW格式的编码都不相同，只有原厂的解码软件才能完美解码，Photoshop的插件能解码多种RAW文件，但那是一种妥协的产物，除非您是这方面的高手，否则很难驾驭。

解码RAW格式时，要注意矫正白平衡。有时候我们的环境色温并不理想，比如在低色温的灯光下拍摄等，如果当时忘记做白平衡，那么拍摄物品的色彩就会有偏差，需要后期进行校正。在解码软件里使用手动白平衡键单击图片背景中的白布，色温便立刻回到正常状态。

在解码时，还要注意找回浅色和深色物体的层次，不要让图片的浅色部分变成死白，或者深色部位变成死黑。

5.4.3 褪底

在商品摄影中，给图片中物体褪底是每个商业摄影者的必修功课。褪底，又叫抠图，就是将图片从杂乱的背景中抠出来，便于换上其他的背景色，让商品图片更为突出醒目。

褪底工作一般在Photoshop里完成，当背景相对干净时，您可以用快速魔棒工具来选取要褪掉的背景区域；如果是快速魔棒工具无法快速选取的复杂背景，那您就需要使用钢笔工具去仔细勾勒了。

褪底是一个细致的活儿，您不仅需要耐心，更需要细心。把物体放大到100％来查看细节，确保没有留下多余的背景或者多勾去了物体局部。

　　熟能生巧，任何事情多做后就熟悉了，褪底也是这样。

褪底前的木桶装葡萄酒，因拍摄环境限制，背景杂乱。

褪底后并做背景渐变的图片。

01. 将图片导入 Photoshop，用魔棒工具快速选取背景。

02. 放大图像，按住 Shift 键，单击没有选好的局部。

03. 完成选取，右击弹出对话框，单击"反向"，将选区由背景变成物体，单击"剪切"，将物品分离出来。

04. 抠图成功后，关闭背景层的效果。

05. 选取背景层，填充白色，并合并图层或者存储为图层，褪底完成。

06. 如果需要替换背景，则在合成图层之前用渐变工具拉出无缝背景效果。

5.4.4　缩放将要上传的图片

对于上传图片，网站有自己的规定，一般而言商品图片长边不超过 800 像素即可，具体如何您要根据自己网店所在网站的规定来操作。

您拍摄的图片长边肯定远远大于这个数据，因此，在上传之前您需要缩小图片。具体方法如下。

1. 将要处理的图片复制一份，防止存储时覆盖掉原始文件。

2. 打开 Adobe Photoshop 软件，调入需要处理的图片。

3. 选择"图像"→"图像大小"菜单命令，跳出图像大小对话框，将长边的像素修改为 800 像素，单击"确定"按钮，图片缩放完成。

4. 以 JPEG 格式保存，保存时设置品质为 10，可以在保证品质的前提下减少图片所占用的空间。

如果图片比较多，您也可以使用国产软件光影魔术手先将图片批处理缩放，具体操作请参考软件使用指南或者教程。

5.4.5　打上水印防止盗图

辛辛苦苦拍摄出来的图片，您肯定不愿意被他人顺手牵羊盗走使用吧？当今数码时代，通过简单的复制便可以将一幅图片原模原样地拿走，因而盗版之事大有人在。我们只能在保证自己原创的基础上，进行简单的防盗版工作，当然，如有发现他人有盗版嫌疑，要及时向网店管理机构反映，责成其改正并保留起诉的权利。

这个简单的防盗工作便是在图片上打上自己的水印。水印，即印记，如人民币的水印是在生产过程中改变纸浆纤维密度，"夹"在纸中间，迎光透视时可清晰地看到有明暗纹理的图形或文字。

但图片却无法制作这样的水印。一般而言，您只能在图片某一部位打上自己店铺的名字或者标记，让盗图者不好通过修图等手段去除，以达到防盗效果。在图片上放水印肯定会影响观赏效果，这是无奈之举，因而您在打水印的时候，要避开图片重要部位。

您可以根据自己的喜好先制作您的图片水印，在上传之前放到图片上去即可。不管是文字水印还是图片水印，最好使用 Adobe Photoshop 软件来放置，这样您就可以将水印放置到图片的任何地方。光影魔术手也能打水印，但它的水印位置是固定的，不一定能达到您需要的效果。

CHAPTER6

摄影进阶

虽然不是人人都需要成为摄影艺术家，但人人都有享受摄影、追求摄影大美的权利。

也许我们购买相机并不是为了成为摄影大师，但这并不妨碍我们追求摄影艺术！

6.1 爱上摄影艺术

影友贺军告诉我说，绝大部分喜爱摄影的人，并不会成为大师，买相机的多数人也不是为了成为大师这个目标在努力，他自己就是为了记录生活中值得记忆的那些东西才拥有相机的。然后，玩了一段时间，在记录"到此一游"多了之后，随着对曝光等技法渐渐熟悉，就不再满足于只拍记录，有时候看了别人的好片子，自己也想尝试，就发现需要学习的东西多了。然后就边学边试，再换器材，再学，就慢慢上瘾了……

不仅仅是影友贺军，其实绝大多数摄影师都是这样走过来的。比如我自己，二十年前端上相机只是为了拍摄一些用来绘画创作素材，不料自己画家没有当成，反而被相机俘虏，爱上了摄影艺术。我把这种"叛变"归结为摄影的魅力，数十年来，我并没有后悔，反而为当初的"英明"决定而庆幸。

我想，您也可能会像我一样死心塌地爱上摄影艺术，虽然不是人人都需要成为摄影艺术家，但人人都有享受摄影、追求摄影大美的权利。

一、关于器材

您真的要进入到摄影艺术领域，家用小数码相机还是会施展不开的，您需要添置一套可换镜头的单镜头反光式数码相机，可以有众多镜头供选择，这样您的创意才容易得到完美诠释。

不一定购买顶级的相机镜头，一般来说，买一套中档准专业的器材就绰绰有余了。摄影界有一句俗语："要想让一个人倾家荡产，就买一台相机送给他吧！"说的就是追求摄影艺术需要高投入。因此，有很多影友常常陷入追求器材的误区，他们

迷醉于各种高档器材的手感以及专业威猛的外观等虚荣中，把相机就是拍照工具这个本质淡化。

我并不反对那些器材派，如果他们有足够的实力，追求高档专业器材带来的满足感和虚荣心也不是坏事。但我想告诉您，相机只是拍照的工具，本质上跟画家的画笔、作家的钢笔或键盘没什么两样，他们虽然重要，但适合就好。您总不能说没有高档的钢笔就写不出伟大的文学作品吧？

和大多数摄影者一样，我也曾为某一型号的相机、镜头彻夜不眠过，也差不多倾家荡产购买过高档专业的顶级相机，但我要告诉您，不久前我将我的那台最昂贵的专业相机 EOS 1D Mark III 废物利用，改装成了红外线相机。不是我浪费，是因为我并不需要这样高档的专业机器，买来三年有两年闲置在家，这才是真正的浪费。对了，买相机是用来拍摄的！

二、关于心态

心态要平和，记住我们是为享受摄影之美而拿起相机的，至于能不能成为摄影艺术家并不重要，重要的是我们发现美和记录美。

三、关于题材

任何事物都可以成为您拍摄的题材。人们在长期的摄影活动中，将摄影进行了简单的分类，如从题材分有风光、人像、人文、生态等；从表现手法分有纪实、创意等；从拍摄方式分有水下摄影、婚礼摄影、微距摄影、天文摄影、显微摄影等。爱上摄影的您可以选择自己喜欢的类别进行研究。

四、关于学习

摄影艺术不是一天两天就能出成绩的，它需要您不断地学习。除了熟练掌握相机并学会常用的摄影技法（如构图、用光、曝光等），还要积极从音乐、美术、电影、电视以及文学等姊妹领域里吸取营养，学习它们的思想、创意、用光、构图等。除此之外，您还要学会使用常用的图片处理软件，如入门级的光影魔术手和专业图片处理王者 Adobe 公司的 Photoshop。一幅完美的摄影作品是离不开后期处理的。

五、关于坚持

您还需要坚持。任何事情，只有坚持才能成功，摄影更是如此，我在前面章节说过摄影是一辈子的事，指的就是坚持。并不是所有时候都能拍出好的摄影艺术作品，一幅好作品的诞生需要天时、地利、人和，因此，只有日积月累到您手头有足够的图片，您才能真正了解自己喜欢什么，擅长什么，才能形成自己的风格。

　　背　　景　我的拍摄题材非常广泛，几乎能接触到的题材我都会尝试去拍，当然一般会在一段时间内偏重于某一题材，直到在该题材上遇到瓶颈，则会转移到研究下一题材。

　　技　　法　近年来我醉心于风光的拍摄，因而花大气力研究气候对风景摄影的影响。当我准备拍摄某一景点时，一般会选择适合的天气前往。对我而言，在构图不成为问题之后，有利的气候条件便非常重要了。

　　建　　议　如果您对风光着迷，你就需要让自己成为一个气象学者。

　　数　　据　Canon EOS 5D Mark II，光圈 F/16，速度 1/60 秒，ISO50，EF17—40mm 镜头 30mm 端。

　　背　　景　普通风景在特殊气候条件下会显得极不普通。就如我家乡的这条河流，当冬季寒流来袭，而天气依然晴朗时，河面上会漂浮一层薄薄的雾气。我要做的便是赶在太阳升起之前来到河边，静静收获我的作品。

　　技　　法　构图、曝光等技法已经不再是困扰我的技术难题，您也需要同我一样熟悉手中的相机，在任何时候都能按照自己的意图拍摄出想要的图片。

　　建　　议　风景摄影是需要吃苦的，比如拍摄这幅图片，您得早早离开热乎乎的被窝，一个人在寒风中等候。拍摄好的作品，一切都很值得。

　　数　　据　Canon EOS-1D Mark Ⅲ，光圈 F/10，速度 1/250 秒，ISO320，EF100—400mm 镜头 180mm 端。

　背　　景　除了风光，我还用心拍摄过生态小品以及人文题材等，对时尚摄影也有涉猎。我觉得，无论是什么题材，您钻进去了就会找到乐趣。

　技　　法　拍摄生态微距，我喜欢追求一种梦幻的效果，当取景器里的背景并不让您满意时，只要稍稍移动相机，就会有新的奇迹出现，这是微距生态一直吸引我的原因之一。

　建　　议　学习使用微距镜头吧，它能带您进入一个神奇的天地。

　数　　据　Canon EOS—1D Mark Ⅲ，光圈 F/7.1，速度 1/1000 秒，ISO640，EF100—400mm 镜头 400mm 端。

6.2　拍摄自己感兴趣的题材

每个人都有自己感兴趣的东西，喜欢摄影的您首先要做的就是找到自己喜欢的拍摄题材。不要刻意固定在某一题材上，您在选择自己的主攻方向之前，各种摄影题材都要进行了解，这对您很重要。

建议您根据自己的条件，从身边拍起，拍摄熟悉的题材。如果您是上班族，您可以利用上下班时间拍摄身边的人文；也可以利用短暂的双休日到附近山野拍一拍生态微距；或者抓住出差和旅游的机会，拍摄异地的秀美风光。

我刚开始学习摄影的时候，并没有自己喜欢的题材，而是对一切都感兴趣，基本上是见到什么拍摄什么。数年后，开始有了较为喜欢的拍摄对象——微距生态，又通过数年的学习拍摄，终于小有所成，后来将自己的经验集结出版了《花言虫语——生态微距摄影攻略》一书。再后来，随着生活水平的逐步提高，逐渐有条件到外地去采风创作，于是这段时间便醉心与风光和人文摄影题材。经过数年的钻研，亦略有小成，出版《美景瞬间——数码风光摄影实拍技法》与影友分享自己的拍摄经验和摄影思想。

我不建议您唯题材论。有人认为只有风光摄影才能出大作，于是不管自己的条件如何，一窝蜂地赶赴国内外几大热点景点，在成千上万摄影师拍摄过的"经典"位置按下快门，满足于重复制造着视觉垃圾。

我并不是反对您这样去拍摄，而是反对您这样不假思索地盲目按动快门。摄影是孤独的艺术，它反对轻率地复制。

您也许会说，没有人拍摄过的题材已经不存在了。这话也有道理，上至宇宙星空，下至原子质子，天上飞的，地上跑的，都有人在拍摄，而且各种题材佳作频出。那并不是说人家拍了我们就不能够再去涉猎，一千个人读《红楼梦》会有一千个不同的林黛玉，相同的题材不同的人去拍肯定是不一样的，按照自己的想法大胆去拍摄吧！

根据自己的实际情况，选择一个题材开拍。喜欢所有题材？没有问题，您拍就是，但要带着想法、带着感情去拍！

努力加上坚持，就会拍摄出成功的作品！

6.3 人以群分——加入摄影社团

摄影艺术是孤独的，一位成功的摄影艺术家，其作品一定带有强烈的个人烙印。但摄影人并不孤独，相反，要想进步快，初学的您还要多参加相关摄影活动，孔子说"三人行必有我师"，是很有哲理的，多与人交流，多向别人请教。因而，加入本地的摄影团体也是很有必要的。

您可以广交摄影朋友，在当今网络时代，结交志同道合的摄影朋友比较容易，在您得到帮助的同时也帮助了他人——"三人行必有我师"这个"师"是相互的。

您也可以加入本地的摄影家协会。摄影协会每年都会举办各种作品欣赏会、摄影展览或者摄影比赛等，这是一个学习交流的好机会，虚心一点，不要害羞，把自己拍摄的图片拿出来，请别的摄影朋友给予指导。

但您不要随意抽出几张图片便拿去请教，这样的做法很业余，人家也不知道怎样来指导您。要用心分一下类别，如果是组照，还要按照一定顺序组合起来。是按照观察的顺序？还是以别的什么为主线？您想让欣赏者了解些什么，在您的编排上要有所体现。

当然，成为本地摄影家协会会员并不是您最终的追求，当水平提高一些后，也可以去申请加入更高一些级别的摄影团体。社会上各种摄影社团层出不穷，如果可能，我还是建议您选择正规的主流社团为自己的目标，如省级摄影家协会、中国摄影家协会等。

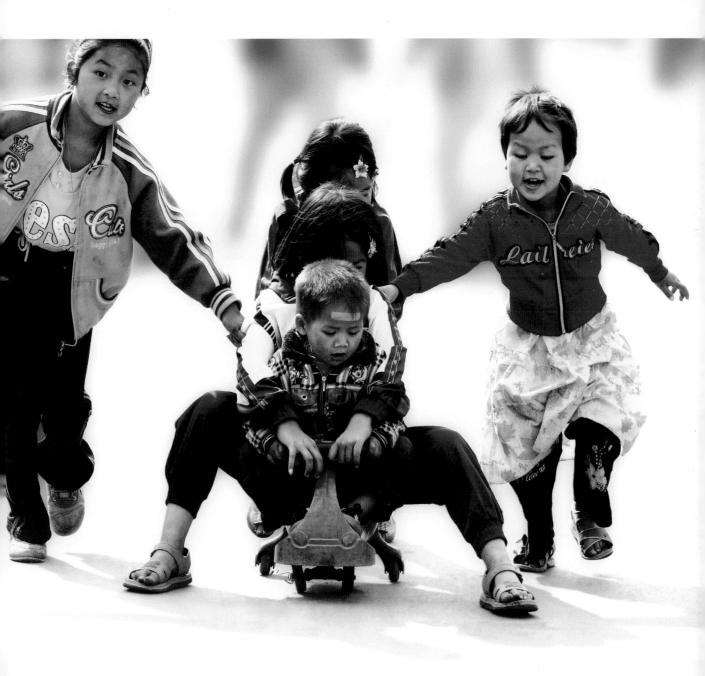

背　　景　当发现这群快乐的孩子向我飞奔而来时，机身上安装的是一枚准备拍人头像的180mm长焦定焦镜头，而且所处环境极不理想，人来人往，一片混乱。

技　　法　从发现到拍摄，我没有犹豫，几乎同时举起相机连拍。后期处理时我把背景上的人物虚化并淡化，突出这群快乐的孩子。

建　　议　平时要根据环境设置好光圈速度，突发情况下应该能举机即拍，至于其他缺陷，就交给后期处理吧！

数　　据　Canon EOS-1D Mark III，光圈F/6.3，速度1/500秒，ISO320，180mm微距定焦镜头。

后 记

写作这一本书，源于同编辑老师的一次聊天，那时候我刚在她的指导下完成了我的首本摄影专著《花言虫语——微距生态摄影攻略》书稿。当聊到下一步合作时，我表示还想从摄影与生活这些方面来谈摄影，她马上来了灵感，说可以借用一下世博会的主题词"城市让生活更美好"（当时正值第41届世界博览会在中国上海举行），喊出"摄影让生活更美好"的口号！经过多次磨合，最终这句话成了本书的书名。

没错的，相信您也一定同意"有摄影的生活更美好，摄影让生活更美好"这个理念，但这个可意会难言传的理念却很难用一本书、几张图来诠释。我很惶恐，害怕自己能力有限，辜负了清华大学出版社以及读者您的期望。

摄影图书不能写成学术报告，是要靠图片说话的，这本书更是如此。虽然我从事摄影工作已经二十多年，手头也建有一个数万幅图片的图库，由于平时自己对摄影与生活的关注度有限，此类图片拍摄并不是很多，要找出合适的优质图片来真不是件容易的事。

我在做本书的目录时，是有很多话想要告诉读者您的，而且想和您一起探讨更深入一层的思想。比如第2.8节"每年坚持拍一张全家福"，原本打算将从女儿出生到现在共拿出12张图片，来说明这十二年的变化，但非常遗憾，我找遍了图库中所有图片，发现自己并没有做到每年拍摄一张合影！如此种种，可以说给本书留下不少遗憾。

也因此更坚定了我的写作决心。是的，因为我的遗憾，所以我想提醒您，提醒您拿出相机，拍摄您的生活，不要再像我一样留下遗憾了！

本书的出版，同样得到了许多人的帮助和支持。这里，特别感谢我的夫人周海英女士，因为她对家庭的无私奉献让我能专心写作；还有我那聪明可爱的女儿杨雨润，她对学习的认真态度让我能有更多的精力放在写作本书上，我爱她们！

此外，清华大学出版社的各位编辑的耐心帮助与精心指导，也是本书得以出版的坚强保证，我真诚地感谢他们！同时，还要感谢您——本书的读者们，您的支持才是我写作的动力！